動物素描

傑克・漢姆 著　羅嵐 譯

How to Draw Animals
by Jack Hamm

目錄

前 言

　　我們光看書名，就可以知道這本書的目的所在。任何事只要提到「怎麼做」，都意味著一段過程。對於想學習動物繪畫的讀者來說，只在他們面前擺一張完成的、活靈活現的動物畫是絕對不夠的。雖說不是毫無參考價值，但效果有限。儘管很多人推薦可以去動物園或農場參觀，但如果自己沒有花心思反覆深入研究，也只會一頭霧水，不知從何開始。儘管我們不該貶低這些嘗試──這麼做是值得嘉許的，但若不理會那些能幫助你較容易達成目標的規則或原理，就不會有好的學習成效，畢竟動物有很多共通之處。要進入動物畫這個領域，早些明白這個道理才是明智之舉，如此一來畫畫的過程才會令人愉快、容易畫出好的作品。

　　如今人們又再度對動物燃起了熱情。一則全美新聞報導在解釋動物秀為何收視率居高不下時寫道：「對電視機前的觀眾來說，動物節目的魅力似乎完全不亞於其他任何節目。」很多電視編劇也會在節目中擠出一點時間讓動物上場，只為滿足「人類的興趣」。某個訪談節目的企劃部門在訪問動物相關行業的來賓時，通常第一個會問的問題就是：「您可以把動物帶來現場嗎？」而當那隻（不管是什麼的）動物粉墨登場，台下觀眾無不引頸觀望，把目光全都投注到牠的身上。

　　所有大城市，甚至很多小城鎮，都設有某種形式的動物園。人們有這樣的共同意識：要讓孩子親眼看見動物，讓這個經驗成為兒童啟蒙教育和人格發展的一部分。過去經常失敗的動物繁殖方法如今發展有成，因此動物園如雨後春筍般創立。全世界七十個國家，超過三百間動物園的園長都帶著愉悅的心情，全天候忙著照顧動物寶寶。毫無疑問地，人們不遺餘力地拯救一度瀕臨絕種的動物，如今也已看到了初步成果。大城市的電話簿首次把當地的動物園當做封面主題，並以全彩印刷。

　　由於動物議題在全世界愈來愈受矚目，因此許多藝術創作的工作也開始與這股新趨勢結合。糖果和泡泡糖附贈的畫卡、穀片盒等各種包裝容器、賀卡、禮物和玩具上都印有栩栩如生的動物圖片或設計。汽車製造商也以敏捷、威猛的動物來為最新的車款命名。各種廣告宣傳都在如火如荼地進行，努力把商品和這些迷人的動物形象連結在一起。公立學校開始把動物研究納入藝術學程中。所以現在，愈來愈多人需要知道如何畫動物。

　　不過首先要先說明的是，這本書是為了藝術家和藝術科系的學生所寫，不是為了動物學家或自然史科系的學生，所以並不打算以綱目或物種做出精確的分類。坊間已經有許多探討動物科學或歷史面向的好書。真正致力於動物繪畫的藝術家都可以從這些書中受惠。而筆者的確意識到本書的「動物」一詞最好應該用「哺乳動物」來取代，不過要再次強調，業餘畫家還是比較習慣使用前者。

在寫作過程中，筆者總是想提及有趣的動物習性和行為，但這樣會占掉寶貴的篇幅。畢竟藝術家最關心的還是動物的外觀，以及如何有效率地畫出來。本書在講解特定動物的畫法之前，會先用介紹作畫的指引、技巧，和動物身體相關部位的比較。動物畫畫家若想更全面了解動物繪畫的細節，這幾頁內容就相當重要。筆者盡可能使用最簡單的術語來指稱動物的各個部位，但為了正確起見，多數情況會在圖的旁邊附上學名，以免讀者誤會。這麼做並不會影響步驟分解圖按部就班的引導，相信最年幼的學童都能跟著畫。然而如果想成為傑出的動物畫畫家，就不可能不對動物的骨骼和肌肉組織有多一分認識。除了畫上該畫的部位，還該添加些別的元素，不然只會得到像動物標本一般死氣沉沉的圖像。按照動物天生的骨架和肌理來作畫，會比上述手法好上千萬倍。

本書原本還有另一個企圖，就是要用筆者個人的詮釋來描繪動物，但不去呈現動物的真實模樣是不對的，對各位讀者來說也不公平。如果作畫者知道標準畫法是什麼，才能跳脫標準盡情發揮；因此必須先盡力學習如實畫出動物的樣貌。

為了節省空間，動物棲息的環境大多在此省略。一般來說，動物畫家並不一定要畫這些。如果有需要，在字典或百科全書裡也不難找到參考資料。

世界上有超過一萬兩千多種（哺乳）動物，沒有一本書能囊括全體。我們所熟知的野生動物和家畜在這本書裡都能找到。讀者可以依照目錄查找特定動物的典型外觀。總而言之，本書最大的期望是讓讀者知道如何畫好動物的方法。

—— 傑克・漢姆 *Jack Hamm*

7 步驟畫好格雷伊獵犬

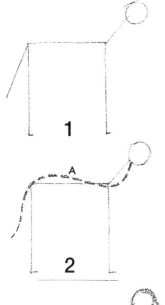

圖 1 先用了一些簡單的線條勾勒出動物的外型。這是小孩在還沒學會寫自己的名字前大概就能做到的程度：畫出兩條腿、背部、頭、頸和尾巴。把這當做起點，我們就可以開始進行細部修改，把僵直的線條轉變為身形優美的格雷伊獵犬。同時也學習一些與動物解剖學有關的寶貴知識。

動物的脊椎不會是筆直狀態。當動物的頭正常抬起時，脊椎 A 會從頭部開始彎曲，往下延伸至尾巴，如右圖。

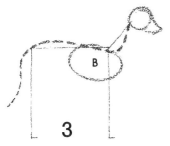

接著要考量的是胸腔 B，這個部位占獵犬身體的最大一部分，甚至會超出前腿。前腿比後腿承受更多重量（脖子和頭在前面是原因之一）。幾乎所有動物的胸腔部位都占了身體的一半或更大比例。

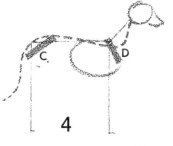

圖 4，加入 C 和 D 兩根與腿骨相連的骨頭（此處為簡化圖示）。從側面看，髖骨 C 和肩胛骨 D 均往下、朝身體外側斜岔出去。髖骨撐起整個臀部，兩塊肩胛骨則分別位於胸腔兩側。

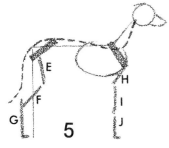

幾乎所有動物的前腿都比後腿短，因此比較符合圖 1 中的直線。比起後腿，前腿因為較接近身體的中心，所以更像是全身的主要支柱。動物身體的中心部位愈大（如野牛），前腿就愈短。I 和 J 垂直連接。E（大腿骨）和 H（肱骨）分別自圖 4 外岔的 C 和 D 位置往內岔入，這一點在畫動物身體時非常重要，必須牢記。注意後腿 E、F、G 部位與圖 1 中代表後腿的直線所形成的關係。這三個部位的組合相當於動物的「彈跳腿」，功能和彈簧類似。

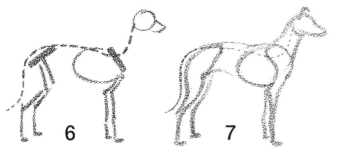

圖 6 加上了另一側的兩條腿。圖 7 用鉛筆大略描出獵犬身體的主要區塊。這些區塊代表動物身形明顯可見的關鍵部位，而且並不如想像中難理解，一旦認識這些重要區塊，你就能輕易看透動物的外觀。理解動物身體結構對描繪動物有極大的幫助。

簡化動物身形的方法

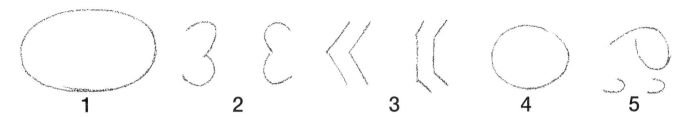

1 **2** **3** **4** **5**

本頁介紹的是另一種基本的動物畫法,現在還不要去想是哪一種特定的動物。上面列出的身體部位我們等一下會用到。圖 1 的橢圓形代表沒有頭和腳的軀幹。當然,橢圓形稍後還需要修飾,但因為有些有動物的毛皮很厚,所以身體會呈現橢圓的形狀。圖 2 是兩個數字 3,其中一個的開口方向相反,這是臀部和肩膀部位肌肉的簡單畫法。圖 3 的平行線代表靠近我們這一側的前腿和後腿。鹿的腿較細,北極熊的腿則看起來粗一些。圖 4 的另一個橢圓形代表胸腔,會畫在身體的前半部。圖 5 中反寫的數字 9 是頭和頸部,兩個橫躺的英文字母 U 代表的是腳。

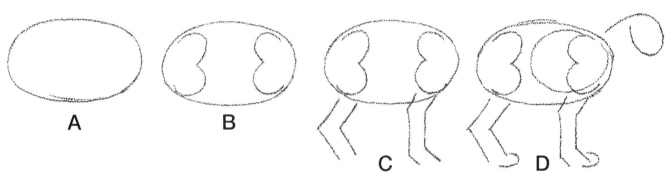

A **B** **C** **D**

現在,讓我們把這些簡化到只剩下線條的部位組合起來。如上排,從橢圓形 A 開始,插入兩個數字 3。有時候在真的動物身上,3 的上緣會凸出來、超出背脊線。再如圖 C 加上前腿和後腿。最後如圖 D,畫出胸腔、頭、頸和雙腳。

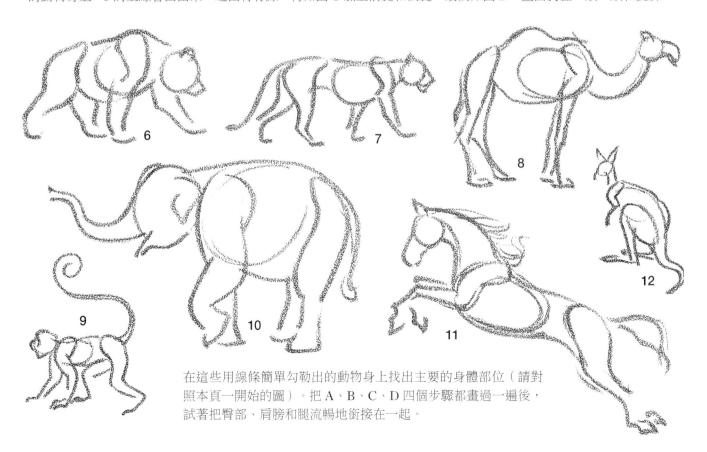

在這些用線條簡單勾勒出的動物身上找出主要的身體部位(請對照本頁一開始的圖)。把 A、B、C、D 四個步驟都畫過一遍後,試著把臀部、肩膀和腿流暢地銜接在一起。

軀幹三分法原則

本頁的圖示特別重要。第一眼掃過去,你可能會覺得這些素描看起來都差不多,乏善可陳。而且還少了可辨識的特徵,如頭、頸、腿、腳、尾巴和毛皮斑紋,有的軀幹幾乎看不出是屬於哪種動物。

在動物界中,身體的某些基本組成是非常相似的。對這件事有所認知會很有幫助,但也可能帶來一些困擾。好處在於,初學者一旦學會了這個要領,就有了可以開始作畫的基本架構,這是我們的目標。麻煩則是因為種類相近的動物會有極為相似的軀幹,造成難以分辨的困擾。不過在接下來的討論中我們將看到,一些有趣的細節會造成近緣動物之間無法避免的差異,學習這些知識也令人十分興奮。

首先,仔細看看我們之前指出的區塊,包括身體的前段、中段和後段。無論你在照片、電影或真實生活中看到什麼動物,都應該花點心思注意這些彼此相連的區塊,並在動物走動時仔細觀察。

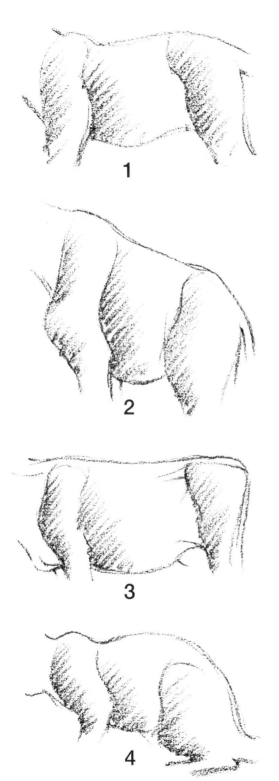

1

2

3

4

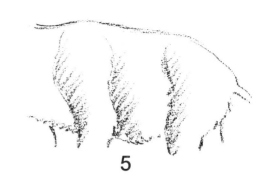

5

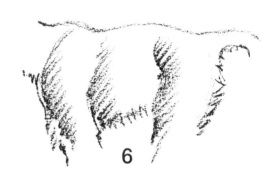

6

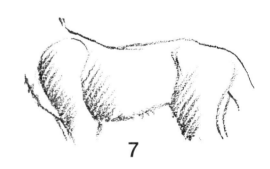

7

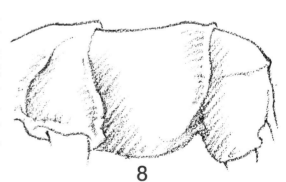

8

圖1是少了一身招牌斑紋的美洲虎,因此可視為任何一種大型貓科動物的軀幹。圖2是長頸鹿,但沒有長脖子、長腿、或讓人一眼就認出的斑點。重點是注意身體的輪廓,尤其是前軀。圖3是牛,比較容易辨認,軀幹仍舊由三個明顯的區塊構成。圖4是松鼠的放大圖,圖5是野豬,圖6是赤猴,圖7是胡狼。圖8是每個人都能認出來的印度犀牛。請觀察牠的厚皮是如何摺疊出明顯的皺褶,及其包覆軀幹三個重要區塊的方式。

身體結構的基本畫法

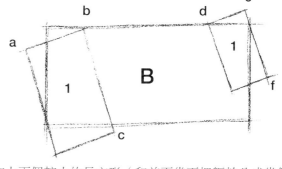

如果不包括頭、頸和腿部，幾乎所有動物的身長都是身高的兩倍。因此若想進一步了解動物身體輪廓的基本概念，先畫一個長寬比例為2:1的長方形。

加上兩個較小的長方形（和前面幾頁把軀幹分成幾個區塊來畫一樣）。兩個長方形中，較大的長方形和原長方形的後方及底部重疊，較小的長方形從原長方形的前方及上方延伸出去。這兩個長方形應該維持在某個角度，相互平行。a-b線段代表臀部輪廓的斜線，c是膝蓋骨（位於大長方形的下方一點點），d-e線段代表肩胛骨的上緣，f是肩膀的凸出點。

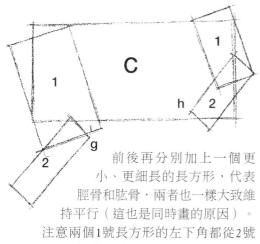

前後再分別加上一個更小、更細長的長方形，代表脛骨和肱骨，兩者也一樣大致維持平行（這也是同時畫的原因）。
注意兩個1號長方形的左下角都從2號長方形上方的中間處插入。g是膝蓋下方的凸出部分，h則是動物的肘關節。

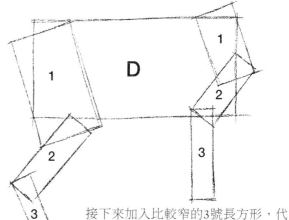

接下來加入比較窄的3號長方形，代表蹠骨和橈骨部分（儘管我們強調的是1-2-3號的作畫順序）。後面的3號長方形向內彎，前面的3號長方形則垂直往下。

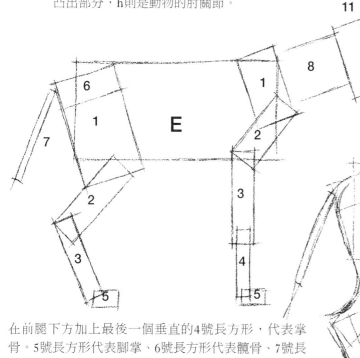

在前腿下方加上最後一個垂直的4號長方形，代表掌骨。5號長方形代表腳掌、6號長方形代表髖骨、7號長方形代表尾巴、8號是頸部、9號是頭部、10號是口鼻部、11號是耳朵。8號和9號長方形和前軀的1號平行並列。畫完圖F後，可以多練幾次這些基本技巧。

如左圖，用流暢的曲線在這些直線底稿上重新描繪。為了建立讀者對基本原則的概念，我們把幾種動物的特徵集合在一起，而不是針對任何特定的動物。

基本畫法的應用

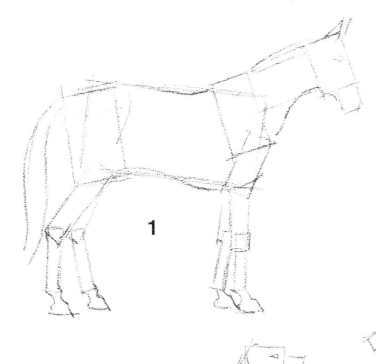

熟悉了這些身體部位的正常位置之後（詳見前頁），現在試著來實際運用。當然，我們不能期待用一模一樣的架構來畫所有動物，也不能每次在畫不同動物時就把既有的長方形從某處切開，因為代表主要軀幹的長方形A通常是傾斜的（詳見圖1的馬和圖2的狗）。前一頁圖B的兩個1號長方形並不總是相互平行，但在大多數動物畫裡，很明顯它們還是很常以平行方式呈現。再觀察圖D中1、2、3號長方形前後起伏的排列方式。如圖2，動物的姿態也可能大幅改變身體後段的架構。

如果動物的身體轉動到某個角度而展現出厚實感，那麼多畫一個代表肩膀的長方形（如圖3的a和b）或許能幫助達到這種視覺效果。動物的頸部幾乎不會以平行的直線來畫，但以長方形來畫頸部的底稿時，應留意個別動物的特性。別太指望這種ABC畫法讓你下筆有如神助，除非你已經很熟悉要畫的動物，或者動物活生生地站在你面前，又或者眼前就有個逼真的複製品。這些練習只有動物的側面，而沒有半正面。不過很多時候，畫家會受託繪製側面圖，這也是初學者應該先學的類型。鹿和牛的軀幹很適合以方塊來表示。至於那些通常蜷曲著身子的動物，如圖4的松鼠，畫得太小可能就會顯得複雜。不過，只要具備空間層次感，這樣的練習方式保證可以建立你對身體部位排列順序的正確直覺。建議在進行這個步驟時使用鉛筆來打草稿，避免用太重的筆觸或難以擦拭的線條作畫。

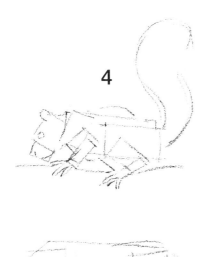

動物腿部的基本知識

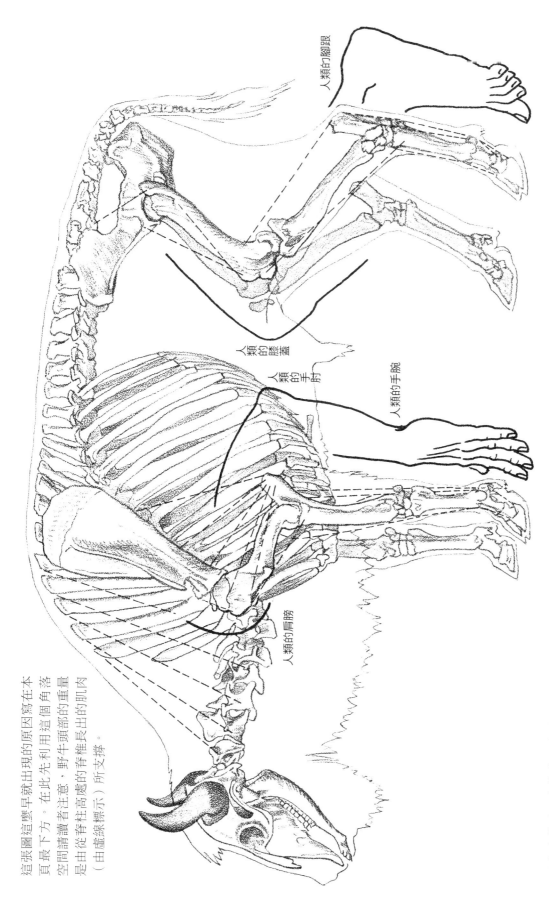

這張圖這麼早就出現的原因寫在本頁最下方。在此先利用這個角落空間請讀者注意，野牛頭部的重量是由脊椎高處的脊椎長出的肌肉（由虛線標示）所支撐。

野牛吃草時，脊椎會呈弓狀張開，方便牠低下頭。大部分動物的頸部都能擴展，也會有類似的有趣身體機制，就算牠做不到這一點。由於前腿要承受巨大的重量比後腿多一倍，所以骨頭與肩胛骨垂直相連，粗短有力。從肩膀到肘部的肌肉長在身體側邊，由巨大的三頭肌緊緊拉住。腿上的虛線代表肌肉，在這張大圖裡動物的站立時牢牢固定住骨架。

本圖的主要目的：幾乎所有動物都是用「手指」和「腳掌」，而不是用「手掌」和「腳趾」來走路，而不是用的「手指」和「腳趾」。了解這點對初學者很重要，所以我們才會用這張大圖來說明。這頭屬於偶蹄類動物的歐洲野牛確實是靠兩隻腳中間的「手指」和「腳趾」在行走。被我們視為是牠前膝蓋的部位其實是牠的「手腕」，而後腿的整固下半部則對應到我們的腳。如同人類的手比腿短，動物的「腕關節」和「踝關節」更靠近地面。有了這方面的知識，不管畫任何孔類哺行性哺乳類動物都會有極大的幫助。動物畫畫家關注的動物大多屬於這一類，因此值得牢記在心。

骨骼示意圖

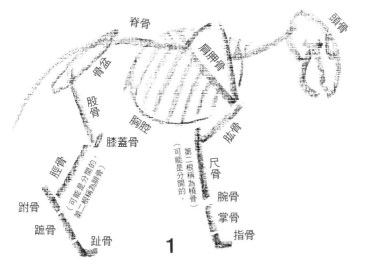

畫家不須學會整個骨骼系統裡的一切細節，但也不能完全不學就期待能把動物畫好。其實只要具備一部分的相關知識就足夠了。花愈多時間檢視和比較動物的骨骼和肌肉結構，會愈來愈清楚動物的身體構造。

脊骨　肩胛骨　頭骨
骨盆
股骨
胸腔
膝蓋骨　肱骨
脛骨
（可能是分開的）第二根稱為腓骨
尺骨
（可能是分開的）第二根稱為橈骨
跗骨　腕骨
蹠骨　掌骨
趾骨　指骨

1

上方的骨骼示意圖只標出了最基本的幾種骨骼。這是一張概略的素描，並非特定動物的骨架。較詳盡的骨骼名稱會在第12頁的獵犬圖中介紹。初學者至少得熟知以上幾種骨骼名稱。在你自己的手肘和膝蓋以上只有一根骨頭、以下有兩根骨頭；同樣的，動物在肘部和膝蓋以上也各只有一根骨頭、以下則有兩根骨頭。圖2和圖3中，這兩根骨頭幾乎要合為一體，圖4和圖5已經部分結合在一起了。本頁有四種骨架可供參考，包括完全用腳掌走路的動物：熊（圖2）；用四根腳趾走路的動物：狼（圖3）；陸地上最大的動物：大象（圖4），以及最高的動物：長頸鹿（圖5）。畫動物軀幹時，須刻意表現的四組骨骼分別是髖骨，或稱肩胛骨、髀骨，或稱骨盆、胸腔、脊骨，或稱脊椎。在比對這些骨骼（和上一頁的骨架圖）時，請留意肩胛骨多少會呈三角形，前腿或上肢骨（肱骨）與肩胛骨的下部相連，骨盆橫跨身體兩側，有兩處明顯的凸起，對應到人類的髖骨位置。後腿骨（股骨）在骨盆下1/3處與其相連。

熊
2

狼
3

大象
4

長頸鹿
5

前「膝關節」的位置

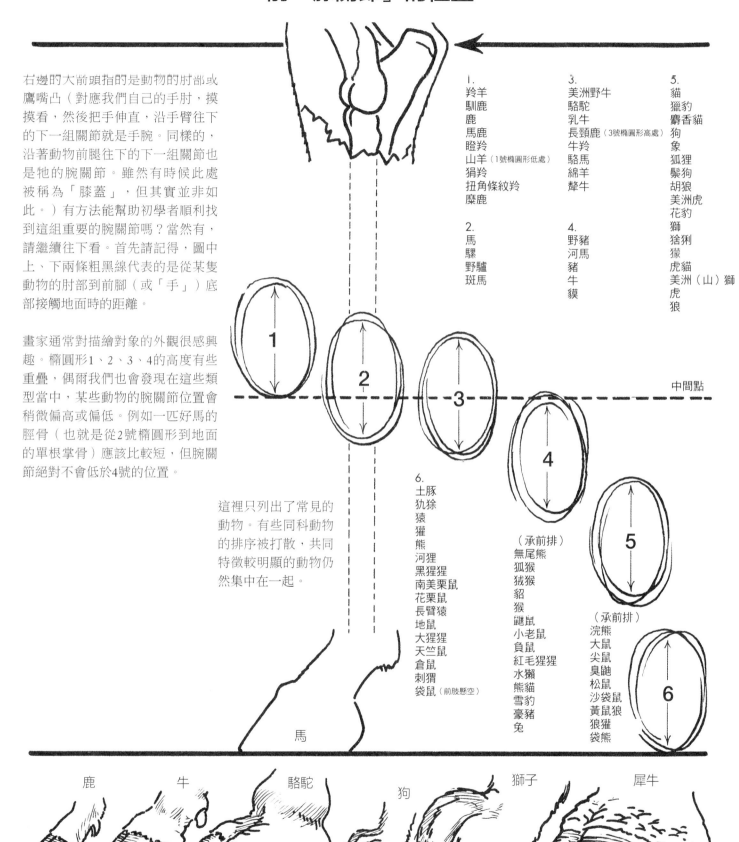

右邊的大前頭指的是動物的肘部或鷹嘴凸（對應我們自己的手肘，摸摸看，然後把手伸直，沿手臂往下的下一組關節就是手腕。同樣的，沿著動物前腿往下的下一組關節也是牠的腕關節。雖然有時候此處被稱為「膝蓋」，但其實並非如此。）有方法能幫助初學者順利找到這組重要的腕關節嗎？當然有，請繼續往下看。首先請記得，圖中上、下兩條粗黑線代表的是從某隻動物的肘部到前腳（或「手」）底部接觸地面時的距離。

畫家通常對描繪對象的外觀很感興趣。橢圓形1、2、3、4的高度有些重疊，偶爾我們也會發現在這些類型當中，某些動物的腕關節位置會稍微偏高或偏低。例如一匹好馬的脛骨（也就是從2號橢圓形到地面的單根掌骨）應該比較短，但腕關節絕對不會低於4號的位置。

1.
羚羊
馴鹿
鹿
馬鹿
瞪羚
山羊（1號橢圓形低處）
狷羚
扭角條紋羚
麋鹿

2.
馬
騾
野驢
斑馬

3.
美洲野牛
駱駝
乳牛
長頸鹿（3號橢圓形高處）
牛羚
駱馬
綿羊
犛牛

4.
野豬
河馬
豬
牛
貘

5.
貓
獵豹
麝香貓
狗
象
狐狸
鬃狗
胡狼
美洲虎
花豹
獅
猞猁
獴
虎貓
美洲（山）獅
虎
狼

中間點

這裡只列出了常見的動物。有些同科動物的排序被打散，共同特徵較明顯的動物仍然集中在一起。

6.
土豚
犰狳
猿
獾
熊
河狸
黑猩猩
南美栗鼠
花栗鼠
長臂猿
地鼠
大猩猩
天竺鼠
倉鼠
刺蝟
袋鼠（前肢懸空）

（承前排）
無尾熊
狐猴
狨猴
貂
猴
鼯鼠
小老鼠
負鼠
紅毛猩猩
水獺
熊貓
雪豹
豪豬
兔

（承前排）
浣熊
大鼠
尖鼠
臭鼬
松鼠
沙袋鼠
黃鼠狼
狼獾
袋熊

馬

鹿　　　牛　　　駱駝　　　狗　　　獅子　　　犀牛

本頁正中央的範例是一條包含肘部和蹄的馬腿。左右頁最下排是各種動物的腳。沒有一隻動物的腿長和尺寸能套用到所有動物身上。無論如何，每條腿上都有一個中間點（詳見本頁與粗黑線平行的虛線）。

比較動物的前腿

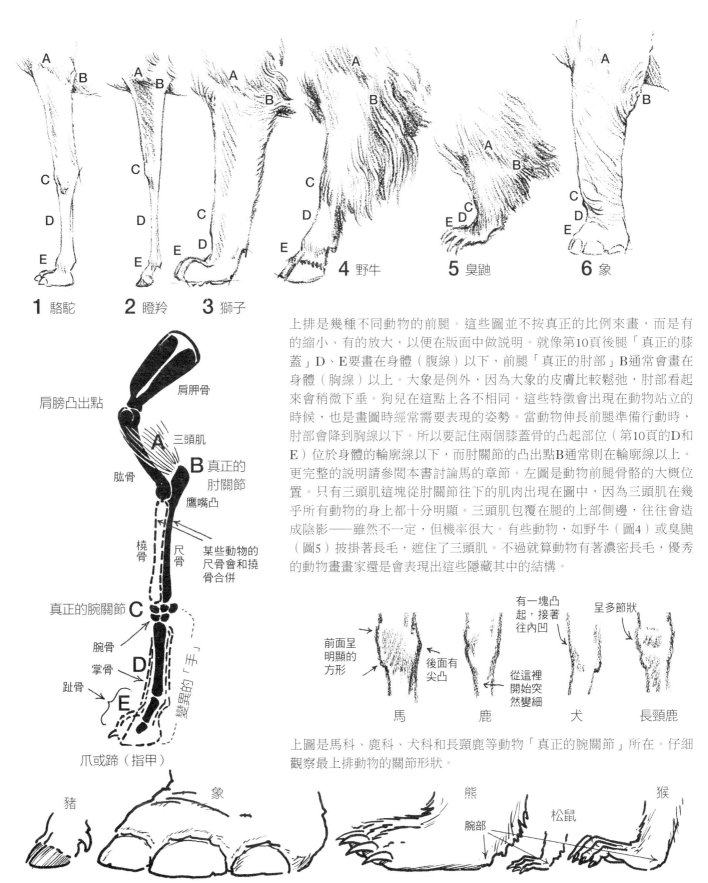

1 駱駝　**2** 瞪羚　**3** 獅子　**4** 野牛　**5** 臭鼬　**6** 象

上排是幾種不同動物的前腿。這些圖並不按真正的比例來畫，而是有的縮小、有的放大，以便在版面中做說明。就像第10頁後腿「真正的膝蓋」D、E要畫在身體（腹線）以下，前腿「真正的肘部」B通常會畫在身體（胸線）以上。大象是例外，因為大象的皮膚比較鬆弛，肘部看起來會稍微下垂。狗兒在這點上各不相同。這些特徵會出現在動物站立的時候，也是畫圖時經常需要表現的姿勢。當動物伸長前腿準備行動時，肘部會降到胸線以下。所以要記住兩個膝蓋骨的凸起部位（第10頁的D和E）位於身體的輪廓線以下，而肘關節的凸出點B通常則在輪廓線以上。更完整的說明請參閱本書討論馬的章節。左圖是動物前腿骨骼的大概位置。只有三頭肌這塊從肘關節往下的肌肉出現在圖中，因為三頭肌在幾乎所有動物的身上都十分明顯。三頭肌包覆在腿的上部側邊，往往會造成陰影——雖然不一定，但機率很大。有些動物，如野牛（圖4）或臭鼬（圖5）披掛著長毛，遮住了三頭肌。不過就算動物有著濃密長毛，優秀的動物畫畫家還是會表現出這些隱藏其中的結構。

肩胛骨
肩膀凸出點
三頭肌 **A**
B 真正的肘關節
肱骨
鷹嘴凸
橈骨　尺骨
某些動物的尺骨會和橈骨合併
真正的腕關節 **C**
腕骨
掌骨 **D**
趾骨
E
變異的「手」
爪或蹄（指甲）

前面呈明顯的方形　後面有尖凸　有一塊凸起，接著往內凹　從這裡開始突然變細　呈多節狀

馬　鹿　犬　長頸鹿

上圖是馬科、鹿科、犬科和長頸鹿等動物「真正的腕關節」所在。仔細觀察最上排動物的關節形狀。

豬　象　熊　腕部　松鼠　猴

上一頁六個橢圓形前腿關節（或稱「膝蓋」或「手腕」）的大概位置可視為特定動物的腿關節相對於中間點的距離。上圖中，熊、松鼠和猴子的腳已經包含了關節部位（詳見左頁第6欄列出的動物種類）。

比較動物的後腿

雖然不同動物的骨架不同，但其中的相似處十分明顯，因此稍做比較是有幫助的。先用A到I標記這些位於動物尾部、明顯可見的骨骼。下面是骨骼的概略圖。

ABC三點的位置比DE（對應到人類的膝蓋）來得一致。

動物走動時，注意DE的凸起部位。大多數動物的D和E出現在身體輪廓線的下方：狗的後腿膝蓋比貓的位置低。比較4號、5號動物和其他動物的DE（膝蓋）位置。

本頁列出的動物尾部，為了方便比較所以略微放大或縮小。

熊（圖9）和猴子（圖5）多半是靠腳掌 FGHI 來行走。以比較常坐著的動物來說，腳掌會整個「放」在地上（圖1、2、4、6）；長時間站著的動物（圖3、7、8），只有I部位會接觸地面。

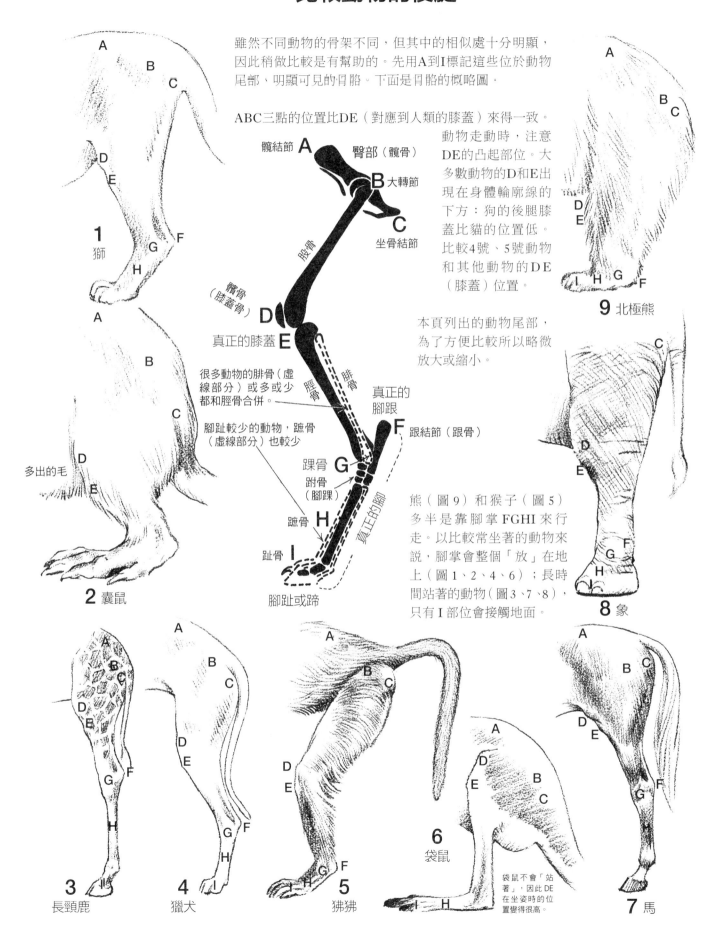

髖結節 A
臀部（髖骨）
B 大轉節
C
坐骨結節
股骨
髕骨（膝蓋骨）D
真正的膝蓋 E
很多動物的腓骨（虛線部分）或多或少都和脛骨合併。
脛骨
腓骨
真正的腳跟
F 跟結節（跟骨）
腳趾較少的動物，蹠骨（虛線部分）也較少
踝骨 G
跗骨（腳踝）
蹠骨 H
趾骨 I
真正的腳
腳趾或蹄

1 獅

2 囊鼠
多出的毛

9 北極熊

8 象

3 長頸鹿

4 獵犬

5 狒狒

6 袋鼠
袋鼠不會「站著」，因此 DE 在坐姿時的位置變得很高。

7 馬

10

比較動物的肌肉

動物肌肉的排列方式大同小異。畫家不需要知道所有肌肉的學名；掌握軀幹三分法原則（第3頁）之後，最好能再從表面往內深入觀察。雖然所有的外在肌肉在特定情況下都會分別展現出來，但讀者還是要熟悉一些在大多數短毛動物身上很容易顯現的身體部位。看看下方右排動物身上用粗黑線加強的四個部位。兩條肌肉交接處會產生明顯的凹陷。即使描繪對象是長毛動物，只要能大膽畫出底下這副隱藏支撐架構對動物毛髮生長狀態的影響，作品的力量會更強大。

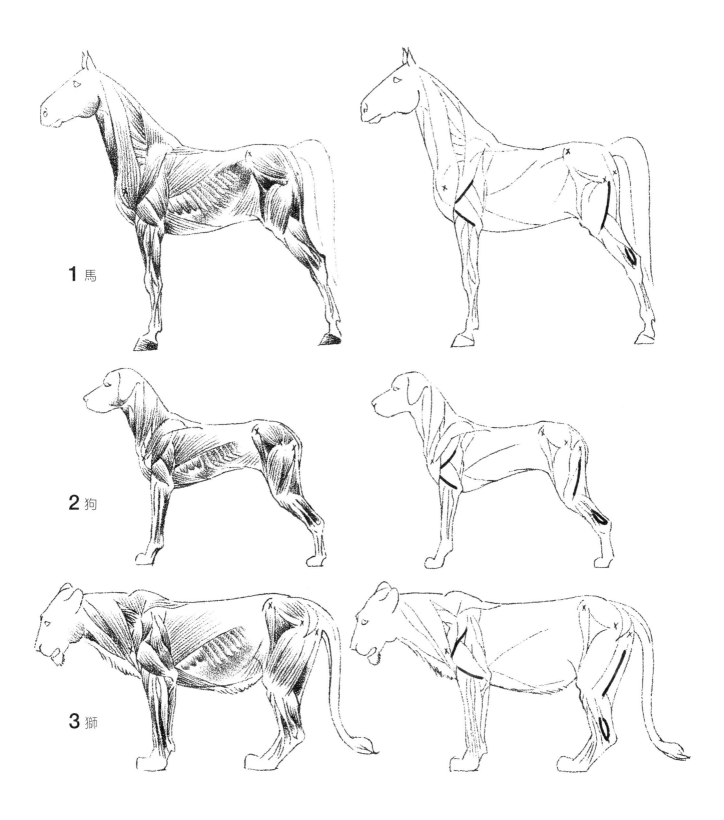

1 馬

2 狗

3 獅

格雷伊獵犬的骨骼結構

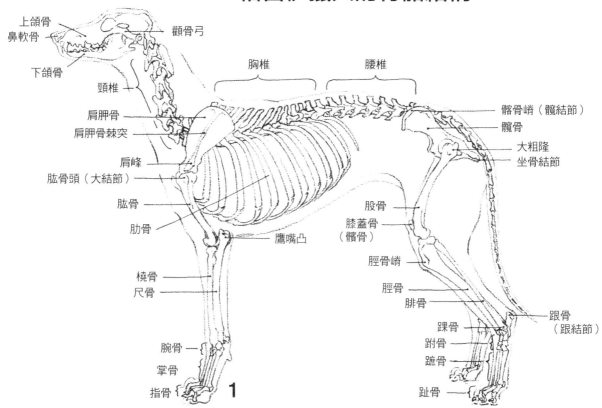

上頜骨
鼻軟骨
下頜骨
顴骨弓
頸椎
胸椎
腰椎
肩胛骨
肩胛骨棘突
肩峰
肱骨頭（大結節）
肱骨
肋骨
鷹嘴凸
橈骨
尺骨
腕骨
掌骨
指骨
髂骨嵴（髂結節）
髖骨
大粗隆
坐骨結節
股骨
膝蓋骨（髕骨）
脛骨嵴
脛骨
腓骨
踝骨
跗骨
蹠骨
趾骨
跟骨（跟結節）

1

在第11頁中，我們已經看到不同動物的肌肉構造有驚人的相似性。雖然不一定非得叫出每塊骨骼或肌肉的名稱，經常提及這些名稱還是很有幫助。只要看到有明顯骨骼或肌肉形狀的身體部位，不妨多去了解皮膚底下有些什麼。這樣來畫動物外觀會變得比較簡單，千萬不要忽略了。

格雷伊獵犬的肌肉結構

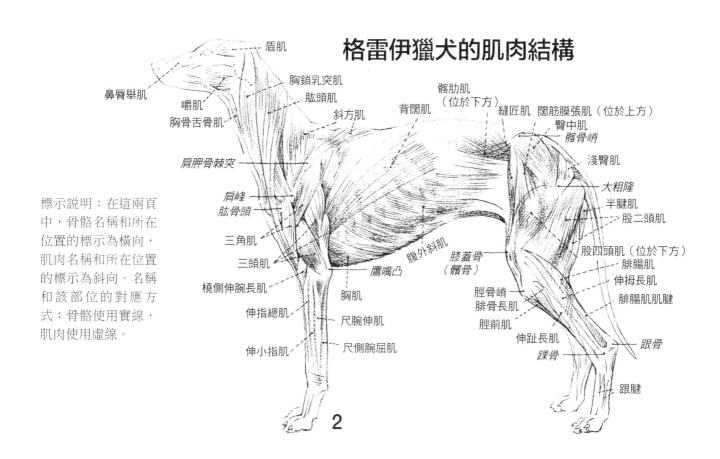

盾肌
鼻唇舉肌
嚼肌
胸骨舌骨肌
胸鎖乳突肌
肱頭肌
斜方肌
髂肋肌（位於下方）
背闊肌
縫匠肌
闊筋膜張肌（位於上方）
臀中肌
髂骨嵴
淺臀肌
大粗隆
半腱肌
股二頭肌
股四頭肌（位於下方）
腓腸肌
伸拇長肌
腓腸肌肌腱
肩胛骨棘突
肩峰
肱骨頭
三角肌
三頭肌
腹外斜肌
膝蓋骨（髕骨）
橈側伸腕長肌
鷹嘴凸
胸肌
脛骨嵴
腓骨長肌
脛前肌
伸指總肌
尺腕伸肌
伸小指肌
尺側腕屈肌
伸趾長肌
踝骨
跟骨
跟腱

標示說明：在這兩頁中，骨骼名稱和所在位置的標示為橫向，肌肉名稱和所在位置的標示為斜向。名稱和該部位的對應方式：骨骼使用實線，肌肉使用虛線。

2

12

格雷伊獵犬的體表特徵

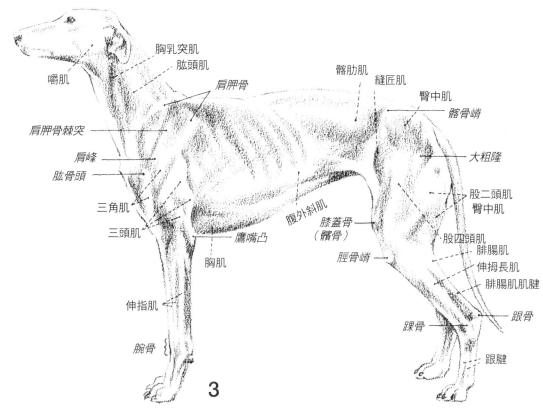

嚼肌
胸乳突肌
肱頭肌
肩胛骨
肩胛骨棘突
肩峰
肱骨頭
三角肌
三頭肌
鷹嘴凸
胸肌
伸指肌
腕骨

髂肋肌
縫匠肌
臀中肌
髂骨嵴
大粗隆
股二頭肌
臀中肌
腹外斜肌
膝蓋骨
（髕骨）
股四頭肌
腓腸肌
脛骨嵴
伸拇長肌
腓腸肌肌腱
跟骨
踝骨
跟腱

3

格雷伊獵犬的外表優美地展現出骨骼和肌肉的樣態。請比較圖1、2、3。在研究本書其他動物時，可以不斷回來參考這幾張圖。每當發現身體輪廓有所改變或體表出現明暗變化時，即可利用這幾張獵犬圖來追蹤改變的原因。

正面　　　　　　　　　　　　　背面

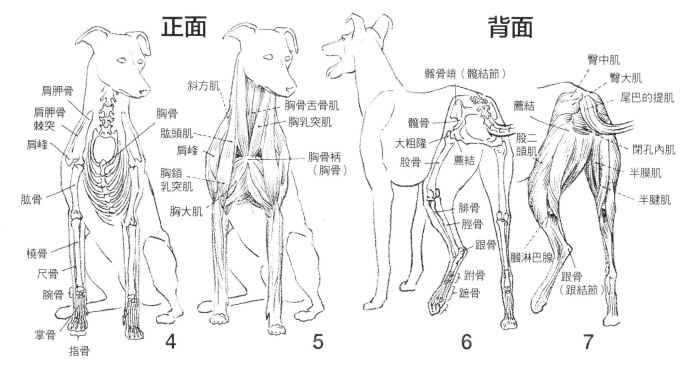

肩胛骨
肩胛骨棘突
肩峰
肱骨
橈骨
尺骨
腕骨
掌骨
指骨

斜方肌
胸骨
肱頭肌
肩峰
胸鎖乳突肌
胸骨舌骨肌
胸乳突肌
胸骨柄
（胸骨）
胸大肌

髂骨嵴（髖結節）
髖骨
大粗隆
股骨
薦結
薦結
腓骨
脛骨
跟骨
跗骨
蹠骨
膕淋巴腺

臀中肌
臀大肌
尾巴的提肌
閉孔內肌
半膜肌
半腱肌
股二頭肌
跟骨
（跟結節）

4　　　　　**5**　　　　　**6**　　　　　**7**

注意圖4中，肩胛骨（或稱髆骨）和胸骨之間並不以骨骼連接。大多數的動物沒有鎖骨。肩胛骨基本上平貼在肩膀兩側，從這幾張體表構造圖中清楚可見（詳見圖1、2、3）。下次當你撫摸小狗或小貓時，感受一下牠的肩胛骨、肱骨頭（肩膀前方的凸起）、胸骨、髂骨嵴和大腿骨的連接處。注意圖5中由胸骨向外輻射的肌肉群，這些肌肉在馬的身上特別明顯。

認識動物的腳和爪子

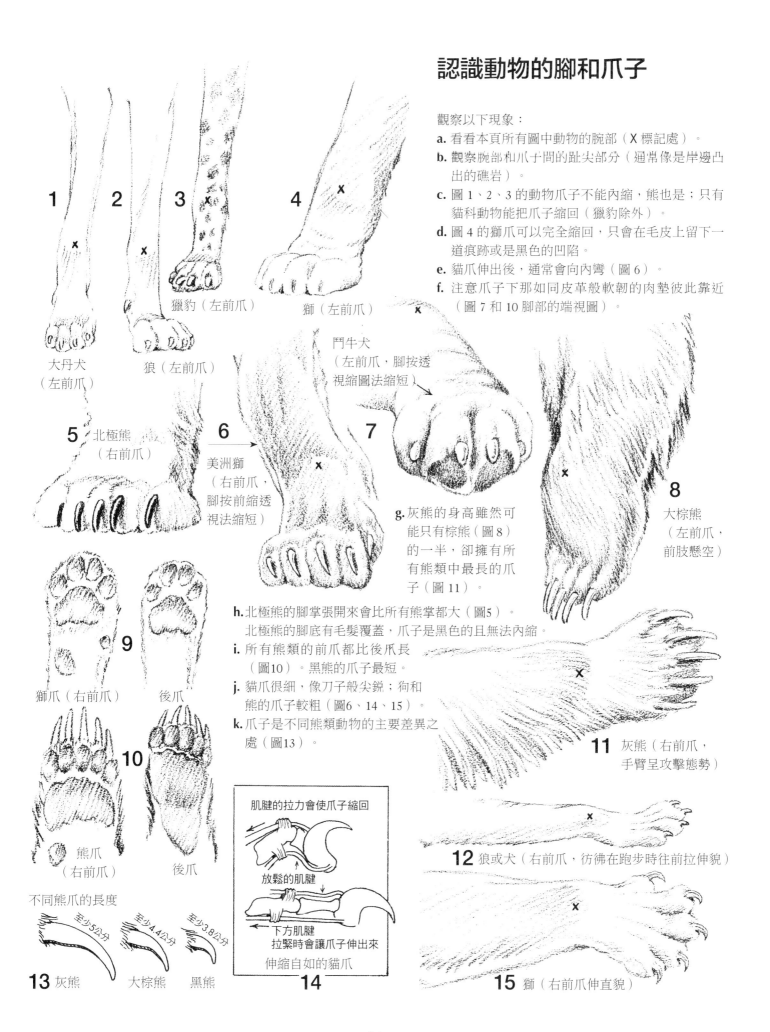

觀察以下現象：

a. 看看本頁所有圖中動物的腕部（X 標記處）。

b. 觀察腕部和爪子間的趾尖部分（通常像是岸邊凸出的礁岩）。

c. 圖 1、2、3 的動物爪子不能內縮，熊也是；只有貓科動物能把爪子縮回（獵豹除外）。

d. 圖 4 的獅爪可以完全縮回，只會在毛皮上留下一道痕跡或是黑色的凹陷。

e. 貓爪伸出後，通常會向內彎（圖 6）。

f. 注意爪子下那如同皮革般軟韌的肉墊彼此靠近（圖 7 和 10 腳部的端視圖）。

g. 灰熊的身高雖然可能只有棕熊（圖 8）的一半，卻擁有所有熊類中最長的爪子（圖 11）。

h. 北極熊的腳掌張開來會比所有熊掌都大（圖 5）。北極熊的腳底有毛髮覆蓋，爪子是黑色的且無法內縮。

i. 所有熊類的前爪都比後爪長（圖 10）。黑熊的爪子最短。

j. 貓爪很細，像刀子般尖銳；狗和熊的爪子較粗（圖 6、14、15）。

k. 爪子是不同熊類動物的主要差異之處（圖 13）。

1 大丹犬（左前爪）

2 狼（左前爪）

3 獵豹（左前爪）

4 獅（左前爪）

5 北極熊（右前爪）

6 美洲獅（右前爪，腳按前縮透視法縮短）

7 鬥牛犬（左前爪，腳按透視縮圖法縮短）

8 大棕熊（左前爪，前肢懸空）

9 獅爪（右前爪）　後爪

10 熊爪（右前爪）　後爪

11 灰熊（右前爪，手臂呈攻擊態勢）

12 狼或犬（右前爪，彷彿在跑步時往前拉伸貌）

不同熊爪的長度
至少5公分　至少4.4公分　至少3.8公分
13 灰熊　大棕熊　黑熊

肌腱的拉力會使爪子縮回
放鬆的肌腱
下方肌腱拉緊時會讓爪子伸出來
伸縮自如的貓爪
14

15 獅（右前爪伸直貌）

比較動物的腳部骨骼

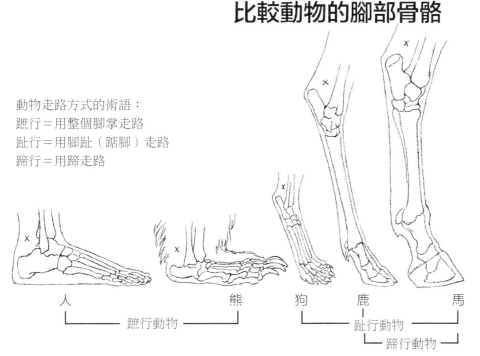

動物走路方式的術語：
蹠行＝用整個腳掌走路
趾行＝用腳趾（踮腳）走路
蹄行＝用蹄走路

行走時會使用未退化手指的動物，依手指數量區分：

- 一根手指（第三指，即中指）：馬、斑馬等。
- 兩根手指（偶蹄）：牛、鹿、綿羊、豬、長頸鹿等。
- 三根手指（奇蹄，單趾除外）：貘和犀牛。
- 四根手指：河馬。
- 五根（或四根）手指：大多是猴子、食肉（肉食性哺乳類）、齧齒目動物。

不妨將上述說明和第 8 頁的訊息放在一起思考。

人　　　熊　　狗　鹿　馬

蹠行動物　　　趾行動物
蹄行動物

接續前幾頁關於動物腿和腳的各種知識，為了進一步理解動物行走的步態，上方提供了參考圖示。截至目前為止，在解釋動物身體構造的過程中，本書一直有意識地將局部和整體做交錯說明。因此，我們愈來愈了解原來大多數動物「真正的腳」不是完全踏在地上，而是懸在半空中。現在想想你的腳跟在哪？快速掃視一遍第 10 頁動物腿上 F 的位置。用手摸摸看你的腳後跟跟腱是如何上下移動，尤其是它所形成的凹陷。大多數動物都有這個凹陷部位，即使毛髮濃密也不能完全蓋過去。上圖中，跟腱位於 X 標記處；第 11 頁右排動物的後腿上，跟腱則由粗黑線圈標明。

動物頭部的相似之處

即使是種類差異很大的動物，特定的臉部特徵還是很相似。

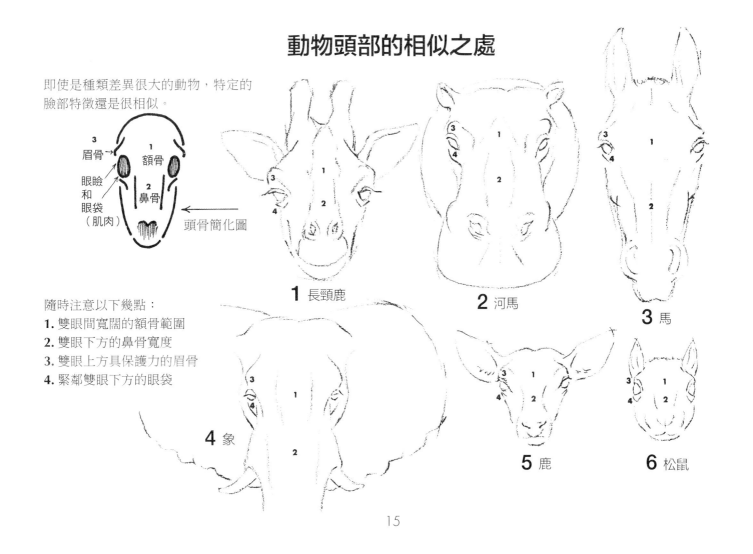

頭骨簡化圖

3 眉骨→
1 額骨
眼瞼和眼袋（肌肉）
2 鼻骨

隨時注意以下幾點：
1. 雙眼間寬闊的額骨範圍
2. 雙眼下方的鼻骨寬度
3. 雙眼上方具保護力的眉骨
4. 緊鄰雙眼下方的眼袋

1 長頸鹿　　2 河馬　　3 馬

4 象　　5 鹿　　6 松鼠

動物的鼻子

在探索的過程中，我們發現動物界的許多動物在某些方面有著共通之處。先了解動物的共通性，再探索個體的差異，會是個好做法。雖然這些相似點值得重視，但也有必要把我們目前討論到的內容做出分類。在這個階段，初學者不該花大把時間在描繪個別動物的鼻子、眼睛或耳朵，反而在觀察到不同動物的相似部位時，先牢記在心，下次提筆時，讓這個印象助你一臂之力。

注意看左圖，這個黑色「逗點」是人類鼻孔底部的形狀。這個簡單的逗點可能因為個別動物而略有不同，但幾乎在所有動物的鼻孔底部都可以看到。這些逗點是橫躺著的、尾巴朝向眼睛的方向。觀察圖2貴賓狗和本頁其他動物的鼻子。逗點的尾巴在動物身上通常會是一道狹長的縫隙（見圖11、12箭頭處），在人類鼻子上則不然。動物生氣或跑步後喘氣時，這道縫隙會呈喇叭狀張開（可參見第72頁的圖B1和B2）。圖7，豬的鼻孔最小；圖5，麋鹿的鼻孔最大。鼻中膈通常會形成一道溝槽，或至少是一道凹陷；通常始自上唇。鼻頭四周有細毛，然後慢慢覆蓋全臉。很多動物的鼻頭會因為分泌物而保持濕潤，進而形成畫中的聚光點。狗和熊的鼻子正面比較扁平、鼻頭較尖。比較圖14貓鼻和第32頁的虎鼻和獅鼻。圖15的駱駝鼻孔可關閉以阻擋沙塵，圖16的海獅鼻孔也能關閉，將水隔絕在外。

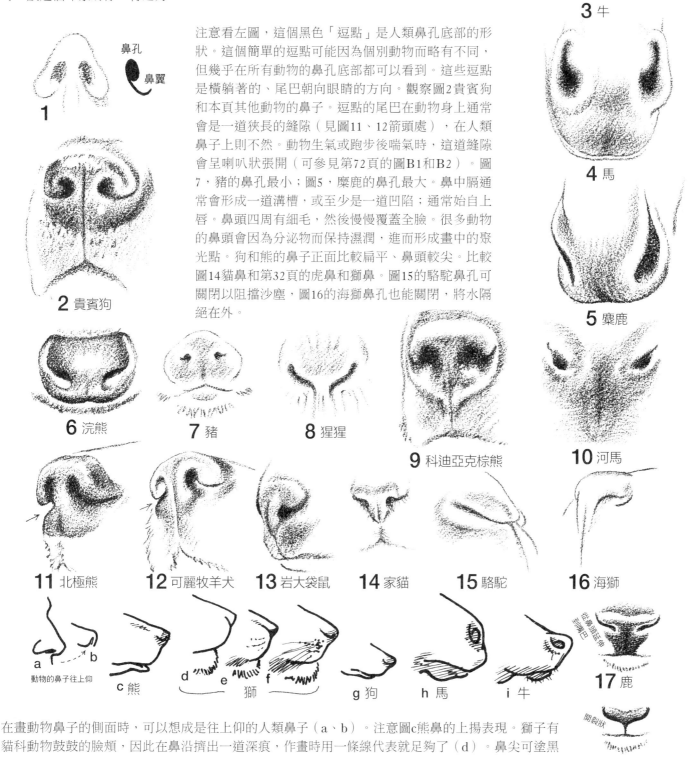

1 鼻孔 鼻翼

2 貴賓狗

3 牛

4 馬

5 麋鹿

6 浣熊

7 豬

8 猩猩

9 科迪亞克棕熊

10 河馬

11 北極熊

12 可麗牧羊犬

13 岩大袋鼠

14 家貓

15 駱駝

16 海獅

a b 動物的鼻子往上仰

c 熊

d e 獅 f

g 狗

h 馬

i 牛

17 鹿

18 羚羊

在畫動物鼻子的側面時，可以想成是往上仰的人類鼻子（a、b）。注意圖c熊鼻的上揚表現。獅子有貓科動物鼓鼓的臉頰，因此在鼻沿擠出一道深痕，作畫時用一條線代表就足夠了（d）。鼻尖可塗黑（e）或加上陰影（f）；參考第42和43頁。如果畫的是動物的右側臉頰，可以把鼻孔想成數字6（h、i），左側臉頰則是反向的6。請記得，圖17鹿和圖18羚羊的鼻頭及上唇和上述動物略有差異。

動物的眼睛

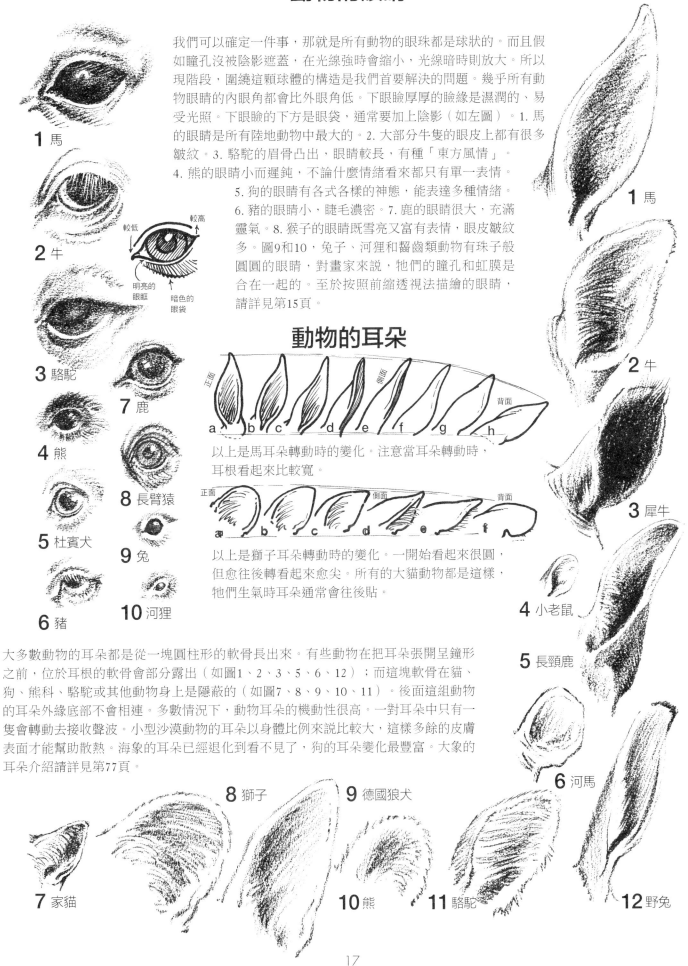

我們可以確定一件事，那就是所有動物的眼珠都是球狀的。而且假如瞳孔沒被陰影遮蓋，在光線強時會縮小，光線暗時則放大。所以現階段，圍繞這顆球體的構造是我們首要解決的問題。幾乎所有動物眼睛的內眼角都會比外眼角低。下眼瞼厚厚的瞼緣是濕潤的、易受光照。下眼瞼的下方是眼袋，通常要加上陰影（如左圖）。1. 馬的眼睛是所有陸地動物中最大的。2. 大部分牛隻的眼皮上都有很多皺紋。3. 駱駝的眉骨凸出，眼睛較長，有種「東方風情」。

4. 熊的眼睛小而遲鈍，不論什麼情緒看來都只有單一表情。

5. 狗的眼睛有各式各樣的神態，能表達多種情緒。

6. 豬的眼睛小，睫毛濃密。7. 鹿的眼睛很大，充滿靈氣。8. 猴子的眼睛既雪亮又富有表情，眼皮皺紋多。圖9和10，兔子、河狸和齧齒類動物有珠子般圓圓的眼睛，對畫家來說，他們的瞳孔和虹膜是合在一起的。至於按照前縮透視法描繪的眼睛，請詳見第15頁。

1 馬

2 牛

較低　較高

明亮的眼眶　暗色的眼袋

3 駱駝

7 鹿

4 熊

8 長臂猿

5 杜賓犬

9 兔

6 豬

10 河狸

動物的耳朵

正面　側面　背面

a　b　c　d　e　f　g　h

以上是馬耳朵轉動時的變化。注意當耳朵轉動時，耳根看起來比較寬。

正面　側面　背面

a　b　c　d　e　f

以上是獅子耳朵轉動時的變化。一開始看起來很圓，但愈往後轉看起來愈尖。所有的大貓動物都是這樣，他們生氣時耳朵通常會往後貼。

1 馬

2 牛

3 犀牛

4 小老鼠

5 長頸鹿

6 河馬

大多數動物的耳朵都是從一塊圓柱形的軟骨長出來。有些動物在把耳朵張開呈鐘形之前，位於耳根的軟骨會部分露出（如圖1、2、3、5、6、12）；而這塊軟骨在貓、狗、熊科、駱駝或其他動物身上是隱蔽的（如圖7、8、9、10、11）。後面這組動物的耳朵外緣底部不會相連。多數情況下，動物耳朵的機動性很高。一對耳朵中只有一隻會轉動去接收聲波。小型沙漠動物的耳朵以身體比例來說比較大，這樣多餘的皮膚表面才能幫助散熱。海象的耳朵已經退化到看不見了，狗的耳朵變化最豐富。大象的耳朵介紹請詳見第77頁。

8 獅子　**9 德國狼犬**

7 家貓　**10 熊**　**11 駱駝**　**12 野兔**

動物的奔跑姿態

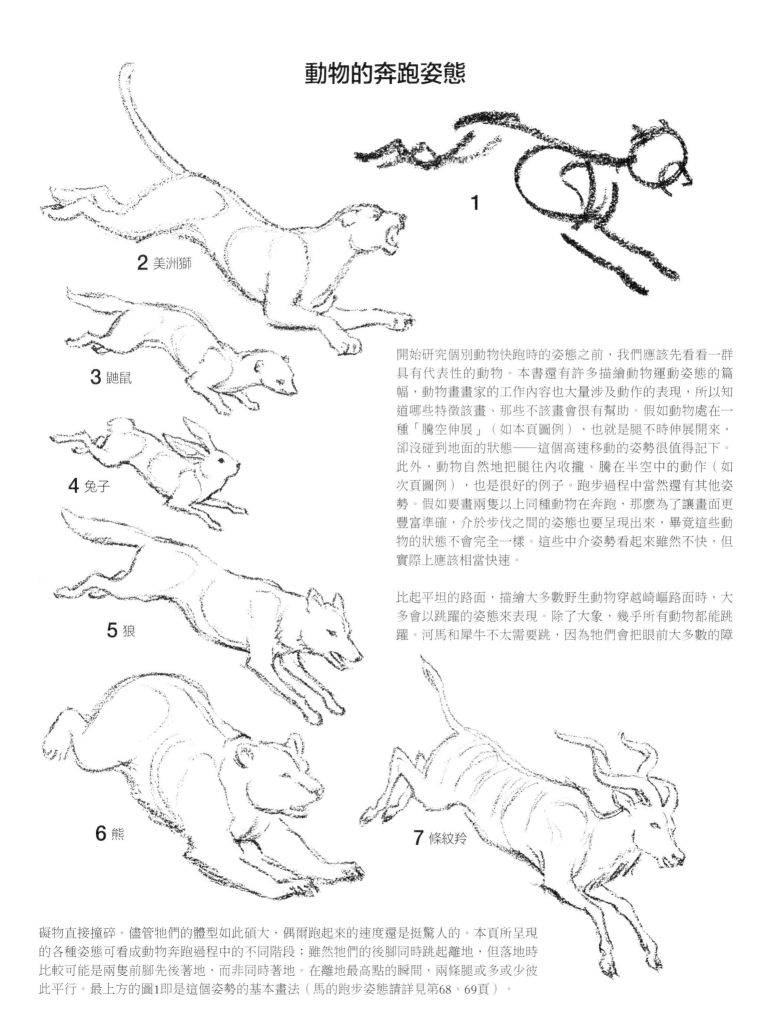

1

2 美洲獅

3 鼬鼠

4 兔子

5 狼

6 熊

7 條紋羚

開始研究個別動物快跑時的姿態之前，我們應該先看看一群具有代表性的動物。本書還有許多描繪動物運動姿態的篇幅，動物畫畫家的工作內容也大量涉及動作的表現，所以知道哪些特徵該畫、那些不該畫會很有幫助。假如動物處在一種「騰空伸展」（如本頁圖例），也就是腿不時伸展開來，卻沒碰到地面的狀態——這個高速移動的姿勢很值得記下。此外，動物自然地把腿往內收攏、騰在半空中的動作（如次頁圖例），也是很好的例子。跑步過程中當然還有其他姿勢。假如要畫兩隻以上同種動物在奔跑，那麼為了讓畫面更豐富準確，介於步伐之間的姿態也要呈現出來，畢竟這些動物的狀態不會完全一樣。這些中介姿勢看起來雖然不快，但實際上應該相當快速。

比起平坦的路面，描繪大多數野生動物穿越崎嶇路面時，大多會以跳躍的姿態來表現。除了大象，幾乎所有動物都能跳躍。河馬和犀牛不太需要跳，因為牠們會把眼前大多數的障

礙物直接撞碎。儘管牠們的體型如此碩大，偶爾跑起來的速度還是挺驚人的。本頁所呈現的各種姿態可看成動物奔跑過程中的不同階段；雖然牠們的後腳同時跳起離地，但落地時比較可能是兩隻前腳先後著地，而非同時著地。在離地最高點的瞬間，兩條腿或多或少彼此平行。最上方的圖1即是這個姿勢的基本畫法（馬的跑步姿態請詳見第68、69頁）。

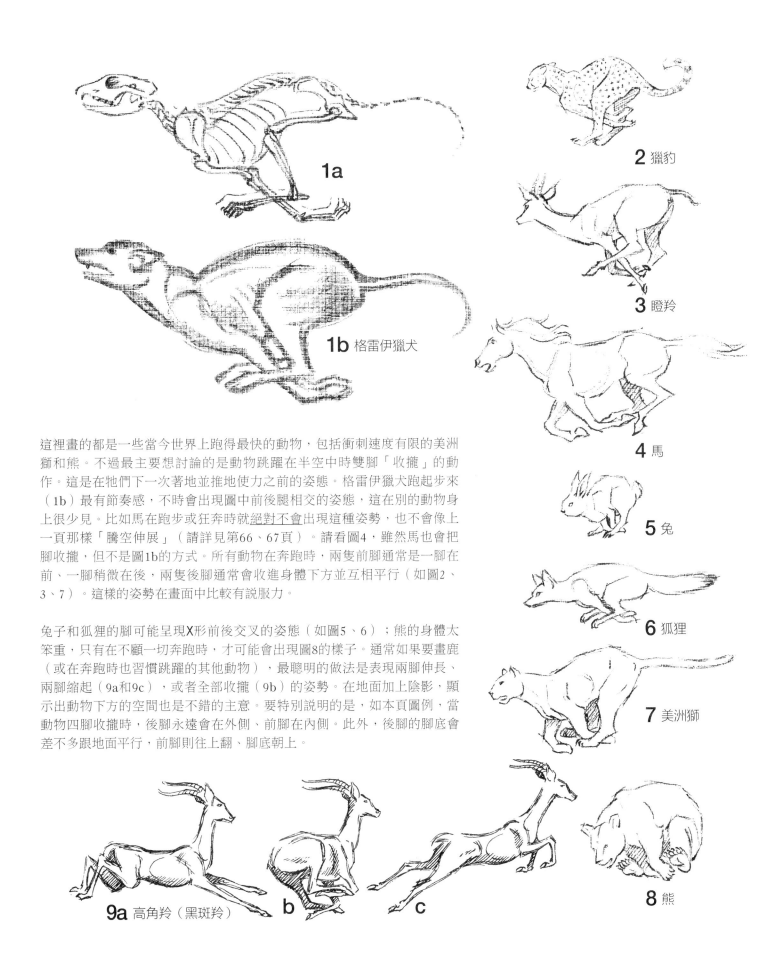

1a

1b 格雷伊獵犬

2 獵豹

3 瞪羚

4 馬

5 兔

6 狐狸

7 美洲獅

8 熊

9a 高角羚（黑斑羚）　　**b**　　**c**

這裡畫的都是一些當今世界上跑得最快的動物，包括衝刺速度有限的美洲獅和熊。不過最主要想討論的是動物跳躍在半空中時雙腳「收攏」的動作。這是在牠們下一次著地並推地使力之前的姿態。格雷伊獵犬跑起步來（1b）最有節奏感，不時會出現圖中前後腿相交的姿態，這在別的動物身上很少見。比如馬在跑步或狂奔時就絕對不會出現這種姿勢，也不會像上一頁那樣「騰空伸展」（請詳見第66、67頁）。請看圖4，雖然馬也會把腳收攏，但不是圖1b的方式。所有動物在奔跑時，兩隻前腳通常是一腳在前、一腳稍微在後，兩隻後腳通常會收進身體下方並互相平行（如圖2、3、7）。這樣的姿勢在畫面中比較有説服力。

兔子和狐狸的腳可能呈現X形前後交叉的姿態（如圖5、6）；熊的身體太笨重，只有在不顧一切奔跑時，才可能會出現圖8的樣子。通常如果要畫鹿（或在奔跑時也習慣跳躍的其他動物），最聰明的做法是表現兩腳伸長、兩腳縮起（9a和9c），或者全部收攏（9b）的姿勢。在地面加上陰影，顯示出動物下方的空間也是不錯的主意。要特別説明的是，如本頁圖例，當動物四腳收攏時，後腳永遠會在外側、前腳在內側。此外，後腳的腳底會差不多跟地面平行，前腳則往上翻、腳底朝上。

貓科動物的身體架構

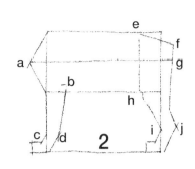

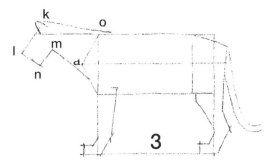

貓科動物的身長大於身高。從小家貓到大老虎，基本的身體架構相當一致。就整體外形和移動姿態來說，無論身形大小、出沒在叢林中或自家客廳，貓科就是貓科，和有著各種奇特樣貌的犬科動物大不相同。貓科當中，長腿的獵豹和體型方正的山貓都和標準貓科動物沒什麼兩樣。

滿頭鬃毛的獅子和毛色鮮豔的老虎差別只在於牠們的「外衣」。假如這兩種動物剝了皮，並排在一起，只有專家才能分辨得出誰是誰。因此只要學會貓科動物的「標準」身體結構，就能視情況需要加以修改。

從圖1的正方形開始，延伸出圖2的兩側輪廓，我們可以學到一些事情。不只是貓，對大部分的動物來說，圖2-a的肩關節會與穿過身體的中線a-g成一直線。肩關節從原本的正方形上半部向外凸出，以貓為例，當牠直挺挺站立、雙腳併攏時，這個凸點應該畫在前腳腳趾的正上方。a這個「節點」正是肱骨的末端，如圖4。

圖2的肘關節b在胸線以上，而當圖5出現動物腰身時，膝蓋h會低於圖1的CD線段。膝蓋h正上方是臀部（或骨盆）的最高點e。接著是一道斜線；所有動物的髖骨都是往下傾斜的（如圖4）。前腿的正面和圖1的AE線段齊平，但另一條垂直的BF線段則是從後腿的中間切過。位於前腿的c和後腿的i可以畫在圖1原本的方形上。

當然，貓不可能老是用同一種姿勢站立，四肢也不可能像桌腳一般靜止不動。但以現階段來說，能掌握簡單明瞭的姿勢就很好了。注意腳和圖1正方形的關係。很多動物的頭會自然呈現這個姿態，因此圖3的k-l線段多少會與肩線o-a線段平行。

圖5是母獅、圖6是公獅、圖7是以圖5「貓科骨架」為基礎畫成的老虎。

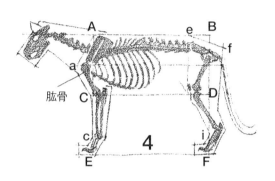

肱骨

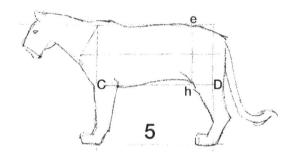

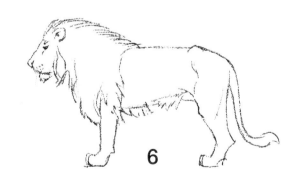

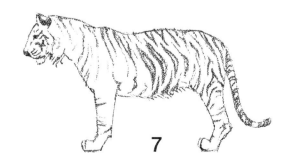

20

小貓大貓比一比

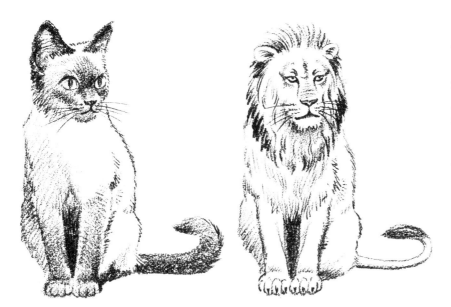

假如你家有隻跑來跑去的寵物貓，畫畫的時候就等於同時擁有獅子、獵豹或任何一種大型貓科動物的縮小版可以參考。小貓和大貓的相似度高得驚人，尤其是短毛貓。左圖是一張中等身材的暹羅貓，放大到獅子的大小，也可以說是一旁的獅子被縮小至貓的尺寸。事實上我是先畫貓，再利用貓的身體架構把獅子畫出來。這隻貓就像許多嬌貴的寵物一樣有點胖，所以如果要畫一隻神采奕奕的獅子，最好把體寬縮小一些，但為了證明提出的原則可行，我們還是先將這隻叢林之王畫得稍微胖一些。頭和尾巴是牠們最大的不同之處，但本質上兩者無疑都擁有貓的特徵。

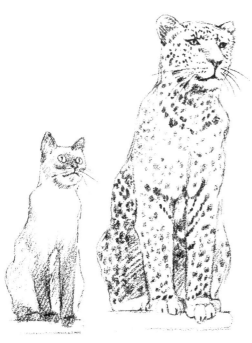

左邊是同一隻貓的坐姿。這次畫得比較小，也更符合比例。只要把這隻貓完整放大，把頭型稍加改動，加些斑點就完成了一隻花豹。我們也能用同一個框架輕鬆畫出美洲豹、老虎或美洲獅。因此輕筆畫一張貓的素描，讓它成為你畫叢林猛獸的底稿，這是很好的練習

為了方便我們探究，下方母獅和貓的頭部調整成了同樣的大小。注意耳朵形狀的不同。大貓的耳朵比較圓。如果轉向側邊，兩種動物的耳朵都會看起來比較尖。對比之下，小貓的眼睛顯得非常大。小型貓科動物（包括短尾貓和更小的貓）有著能夠伸縮自如的瞳孔，遇到強光會縮成一條線，在昏暗的環境中又能放大成圓形。所有大貓的瞳孔都是圓的，遇強光時不會縮成一條線，而會變成一個圓點。所有的大貓和大部分的小型貓都有兩道明顯的深色淚溝從內眼角延伸到鼻沿。家貓的鼻孔比較小巧，鼻樑也比大貓短而窄得多。長著鬍鬚的口鼻部沒那麼鼓脹、下巴也小多了。整體來說，除了一雙大眼睛以外，小貓的五官排列比較密集，也比較細緻。獅子的頭比較偏長方形。家貓可能會露齒咆哮，但大型貓科動物似乎只有在不高興的時候才會皺眉。

21

以家貓為原型作畫

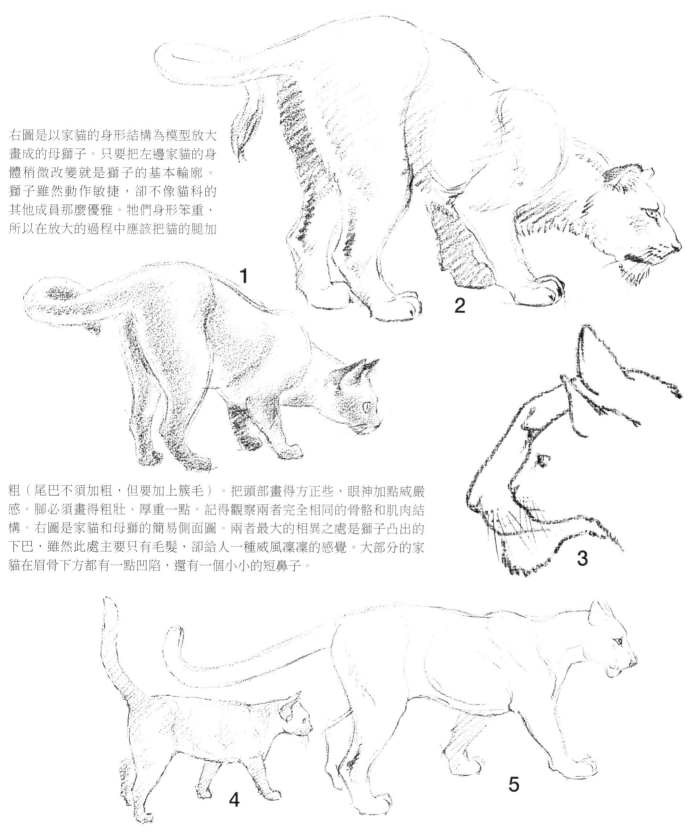

右圖是以家貓的身形結構為模型放大畫成的母獅子。只要把左邊家貓的身體稍微改變就是獅子的基本輪廓。獅子雖然動作敏捷，卻不像貓科的其他成員那麼優雅。牠們身形笨重，所以在放大的過程中應該把貓的腿加粗（尾巴不須加粗，但要加上簇毛）。把頭部畫得方正些，眼神加點威嚴感。腳必須畫得粗壯、厚重一點。記得觀察兩者完全相同的骨骼和肌肉結構。右圖是家貓和母獅的簡易側面圖。兩者最大的相異之處是獅子凸出的下巴，雖然此處主要只有毛髮，卻給人一種威風凜凜的感覺。大部分的家貓在眉骨下方都有一點凹陷，還有一個小小的短鼻子。

上方的美洲獅（又稱山獅）則是以左圖的家貓為依據放大畫成。美洲獅的頭部沒有獅子大、身形較小也較柔軟靈活，尾巴沒有簇毛，只是低舉著，和家貓不同。大貓走路時通常拖著尾巴；興奮或生氣時會把尾巴甩來甩去，稍微受到刺激時則會抽動尾巴。

描繪獅子的要領

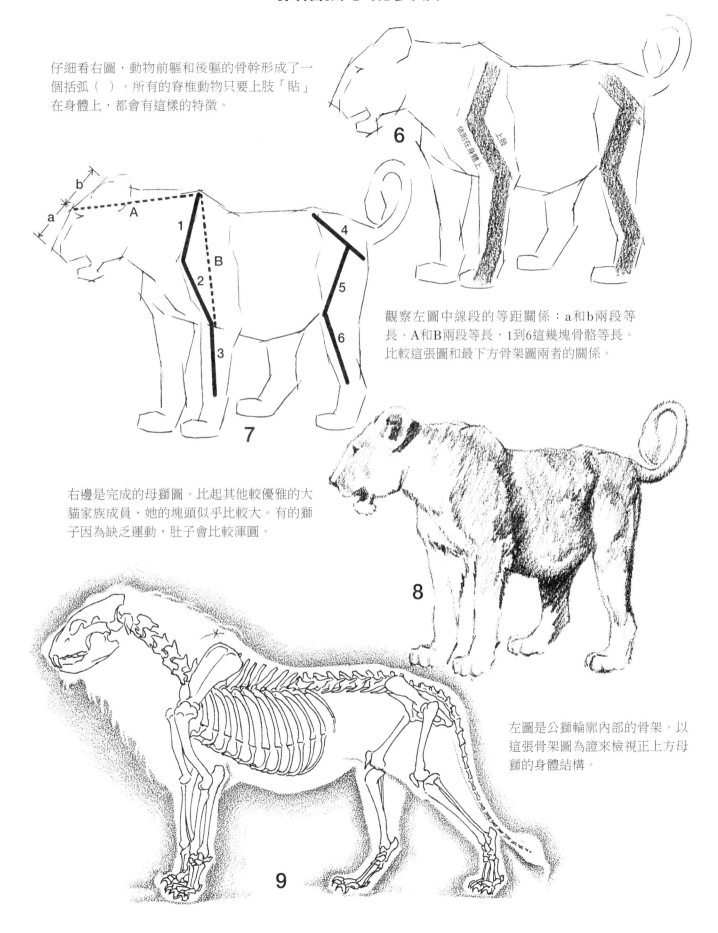

仔細看右圖，動物前軀和後軀的骨幹形成了一個括弧（ ）。所有的脊椎動物只要上肢「貼」在身體上，都會有這樣的特徵。

6

觀察左圖中線段的等距關係：a和b兩段等長、A和B兩段等長，1到6這幾塊骨骼等長。比較這張圖和最下方骨架圖兩者的關係。

7

右邊是完成的母獅圖。比起其他較優雅的大貓家族成員，她的塊頭似乎比較大。有的獅子因為缺乏運動，肚子會比較渾圓。

8

左圖是公獅輪廓內部的骨架。以這張骨架圖為證來檢視正上方母獅的身體結構。

9

大貓的嘴巴

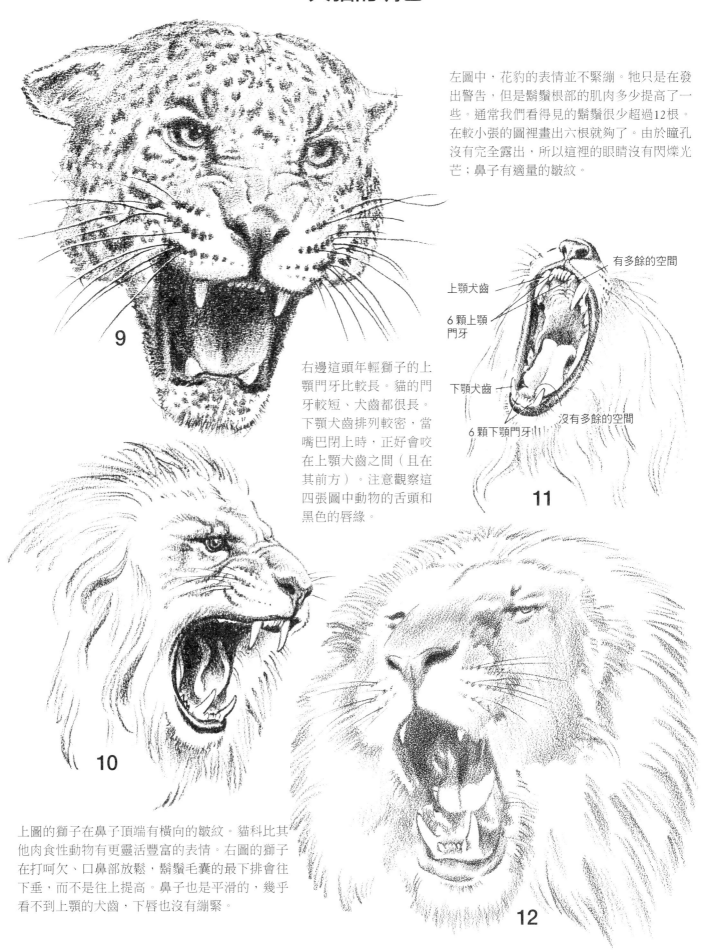

左圖中，花豹的表情並不緊繃。牠只是在發出警告，但是鬍鬚根部的肌肉多少提高了一些。通常我們看得見的鬍鬚很少超過12根。在較小張的圖裡畫出六根就夠了。由於瞳孔沒有完全露出，所以這裡的眼睛沒有閃爍光芒；鼻子有適量的皺紋。

9

右邊這頭年輕獅子的上顎門牙比較長。貓的門牙較短、犬齒都很長。下顎犬齒排列較密，當嘴巴閉上時，正好會咬在上顎犬齒之間（且在其前方）。注意觀察這四張圖中動物的舌頭和黑色的唇緣。

上顎犬齒

6顆上顎門牙

下顎犬齒

6顆下顎門牙

有多餘的空間

沒有多餘的空間

11

10

上圖的獅子在鼻子頂端有橫向的皺紋。貓科比其他肉食性動物有更靈活豐富的表情。右圖的獅子在打呵欠、口鼻部放鬆，鬍鬚毛囊的最下排會往下垂，而不是往上提高。鼻子也是平滑的，幾乎看不到上顎的犬齒，下唇也沒有繃緊。

12

（請詳見次頁上半部的說明）

1. 同樣體型的美洲豹和花豹相比，前者的頭會稍微大一些。牠們身上的玫瑰斑紋不會出現在臉上。臉上的斑點和花豹相似。

2. 獵豹的頭形比較圓，占全身比例也比較小。臉頰獨特的帶狀斑紋從眼角延伸到嘴角，看起來像從眼角滴落下來。

3. 雲豹的頭形比較長，側臉有明顯的鋸齒狀斑紋。額頭上的斑點很少。以身形比例來看，雲豹的尖牙是所有貓科動物裡最長的。

4. 虎貓（美洲豹貓）臉頰上的帶狀斑紋為平行排列，可能會有兩條垂直的斑紋從額頭上延伸下來。帶狀斑紋旁有些許斑點。

5. 花豹臉上有很多斑點。這些斑點分布得比其他大貓動物還要平均。六邊形的銅錢狀斑點通常從後腦杓就開始生長，喉嚨上也可能會有項鍊般的斑點串。

6. 長尾虎貓是虎貓的親戚，體型較小；這兩者的體型幾乎不會相同。長尾虎貓的頭形比較圓。斑紋也比大多數的貓科動物鮮明。斑點則不像虎貓那樣彼此相連。

7. 雪豹的口鼻部和整個頭形長度比起來較短。臉上的毛比花豹多，斑點分布較為分散。耳緣呈黑色，後面有白色的斑點。臉頰和喉嚨部位有一圈不太厚的環狀毛。

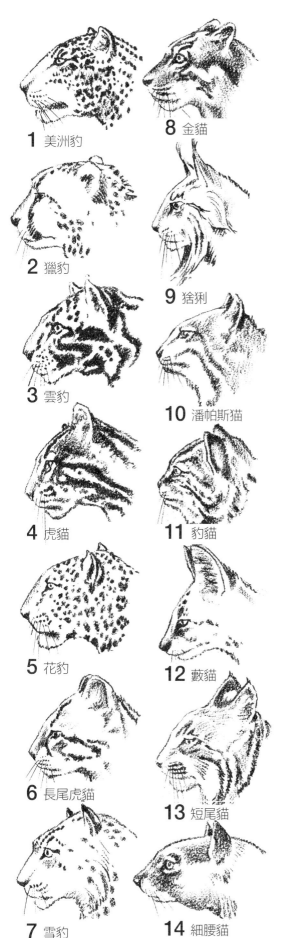

1 美洲豹

2 獵豹

3 雲豹

4 虎貓

5 花豹

6 長尾虎貓

7 雪豹

8 金貓

9 猞猁

10 潘帕斯貓

11 豹貓

12 藪貓

13 短尾貓

14 細腰貓

8. 金貓的頭相對來說很小。臉上有細緻的花紋，身體皮毛則顯得平淡。這是唯一一種頭和身體看來非常不同的貓科動物。碩大的眼睛由白、黑、灰三種顏色的斑紋圍繞。身體呈金黃色。

9. 猞猁的臉頰有大面積的環狀長毛，甚至超過下巴。猞猁嘶叫時，毛會呈扇狀展開。牠們的耳尖有長長的簇毛，臉頰兩側的毛經常帶有深色的條紋。

10. 潘帕斯貓的頭上只有短毛，在毛髮蓬亂的身體上顯得很小。橫過銀灰色臉部的淡紅褐色斑紋讓五官顯得很精緻。耳背呈深褐色。

11. 不同豹貓（石虎）身上的斑紋差異很大。牠們的斑紋通常拉得很長。額頭上有四條明顯的縱向條紋。口鼻部和下巴都很小。

12. 藪貓的頭形很小，脖子細長。口鼻部由寬到窄，然後接到厚厚的鼻頭。兩隻耳朵豎起來時靠得很近，而且大的很古怪。臉部斑點不像身體那樣多。

13. 短尾貓的頭和猞猁類似，但耳朵上的簇毛較短。臉頰上的毛呈傘狀散開，但不像猞猁那麼明顯。鬍鬚從黑色的毛囊斑紋裡長出來。

14. 細腰貓有時又叫水獺貓，是最不像貓的貓科動物。看起來有點像體型過大的鼬鼠。眼睛圓圓的，但無法像大多數貓科動物一樣把瞳孔縮成一條線。（編按：Jaguarundi是從黑色漸層至棕灰色的灰階細腰貓，Eyra則是從狐紅色漸層至栗色的紅階細腰貓。）

貓科頭部的比較

（前一頁各種貓科動物的頭部並非按比例尺繪圖，而是經過縮小或放大，以便在同一頁中比較不同動物的斑紋和特徵。舉例來說，美洲豹的頭是這些動物中最大的，藪貓的頭則最小。畫家該納入考量的其中一點是，一般貓科動物的側面通常會有這樣的額頭輪廓 ✎，也就是在眼睛的前上方有一塊隆起的部分。如果這隻動物的頭稍微轉動，但仍維持在側面的角度，那麼另一側的眉毛會影響到鼻樑的樣子 ✎。請參考圖1的美洲豹和圖7的雪豹。就算是同種的貓科動物，頭部的形狀也不盡相同，不像人類一樣，但牠們身上仍舊可以找到大致相同的特徵和斑紋。我們在作畫時想要表現的就是這些特徵。其中，初學者可能會特別注意到，動物的內眼角會有延伸到臉上的深色淚溝，外眼角常會有特殊的斑紋。

獅子和老虎的側面

無論畫畫的動機和目的是什麼，畫家都會以同樣的輪廓來描繪老虎和獅子的頭部（詳見正下方的母獅和老虎）。獅子下巴上的毛量比老虎多一些。就體型較大的公獅子來說，眉毛和鼻樑其實和牠的伴侶沒有兩樣，只是有的地方會稍微隆起（如右圖）。公獅的五官可以畫得更威風、豪邁一些。

依前縮透視法
描繪的頭部

將貓科動物的頭分成A和B兩個部分來考量。一定要先畫A再畫B。標示出額頭上的中分線，務必畫出連接鼻子和嘴巴的中央皺摺。圖4和圖5是母獅，圖6和圖7是花豹。

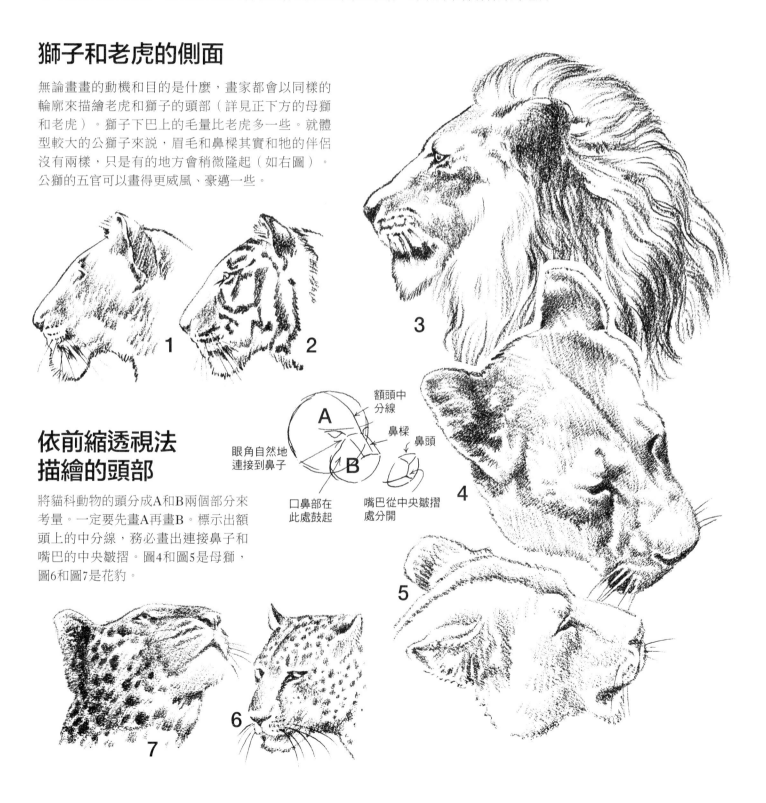

額頭中分線

鼻樑

鼻頭

眼角自然地連接到鼻子

口鼻部在此處鼓起

嘴巴從中央皺摺處分開

大貓的身形和斑紋

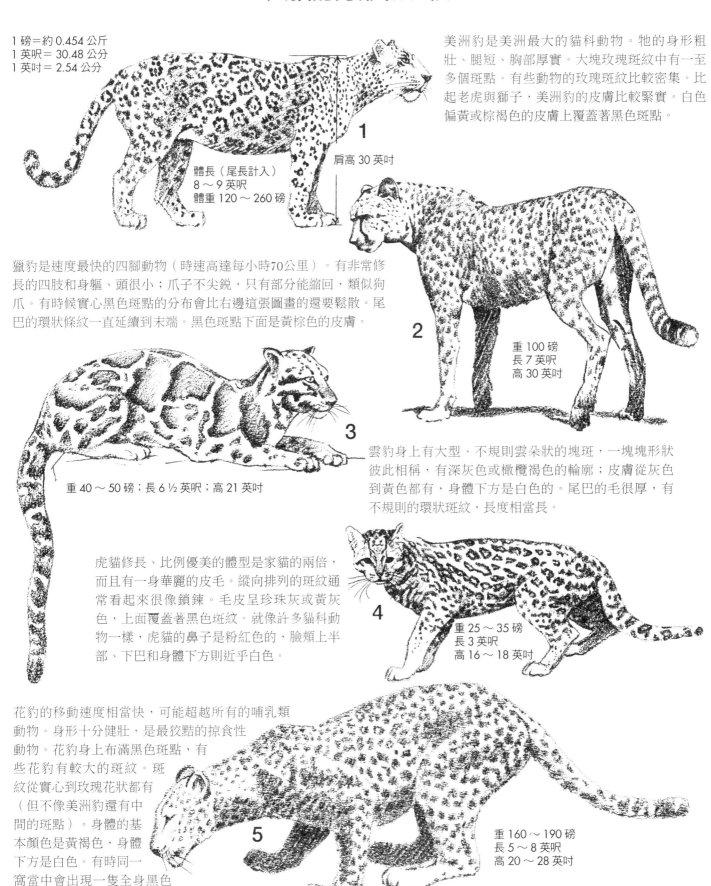

1 磅＝約 0.454 公斤
1 英呎＝30.48 公分
1 英吋＝2.54 公分

美洲豹是美洲最大的貓科動物。牠的身形粗壯、腿短、胸部厚實。大塊玫瑰斑紋中有一至多個斑點。有些動物的玫瑰斑紋比較密集。比起老虎與獅子，美洲豹的皮膚比較緊實。白色偏黃或棕褐色的皮膚上覆蓋著黑色斑點。

1

體長（尾長計入）
8～9 英呎
體重 120～260 磅

肩高 30 英吋

獵豹是速度最快的四腳動物（時速高達每小時70公里）。有非常修長的四肢和身軀、頭很小；爪子不尖銳，只有部分能縮回，類似狗爪。有時候實心黑色斑點的分布會比右邊這張圖畫的還要鬆散。尾巴的環狀條紋一直延續到末端。黑色斑點下面是黃棕色的皮膚。

2

重 100 磅
長 7 英呎
高 30 英吋

3

重 40～50 磅；長 6½ 英呎；高 21 英吋

雲豹身上有大型、不規則雲朵狀的塊斑，一塊塊形狀彼此相稱，有深灰色或橄欖褐色的輪廓；皮膚從灰色到黃色都有，身體下方是白色的。尾巴的毛很厚，有不規則的環狀斑紋，長度相當長。

虎貓修長、比例優美的體型是家貓的兩倍，而且有一身華麗的皮毛。縱向排列的斑紋通常看起來很像鎖鍊。毛皮呈珍珠灰或黃灰色，上面覆蓋著黑色斑紋。就像許多貓科動物一樣，虎貓的鼻子是粉紅色的，臉頰上半部、下巴和身體下方則近乎白色。

4

重 25～35 磅
長 3 英呎
高 16～18 英吋

花豹的移動速度相當快，可能超越所有的哺乳類動物。身形十分健壯，是最狡點的掠食性動物。花豹身上布滿黑色斑點，有些花豹有較大的斑紋。斑紋從實心到玫瑰花狀都有（但不像美洲豹還有中間的斑點）。身體的基本顏色是黃褐色，身體下方是白色。有時同一窩當中會出現一隻全身黑色的花豹品種（又稱為黑豹），但在特定角度的光線下還是看得到身上的斑紋。

5

重 160～190 磅
長 5～8 英呎
高 20～28 英吋

44

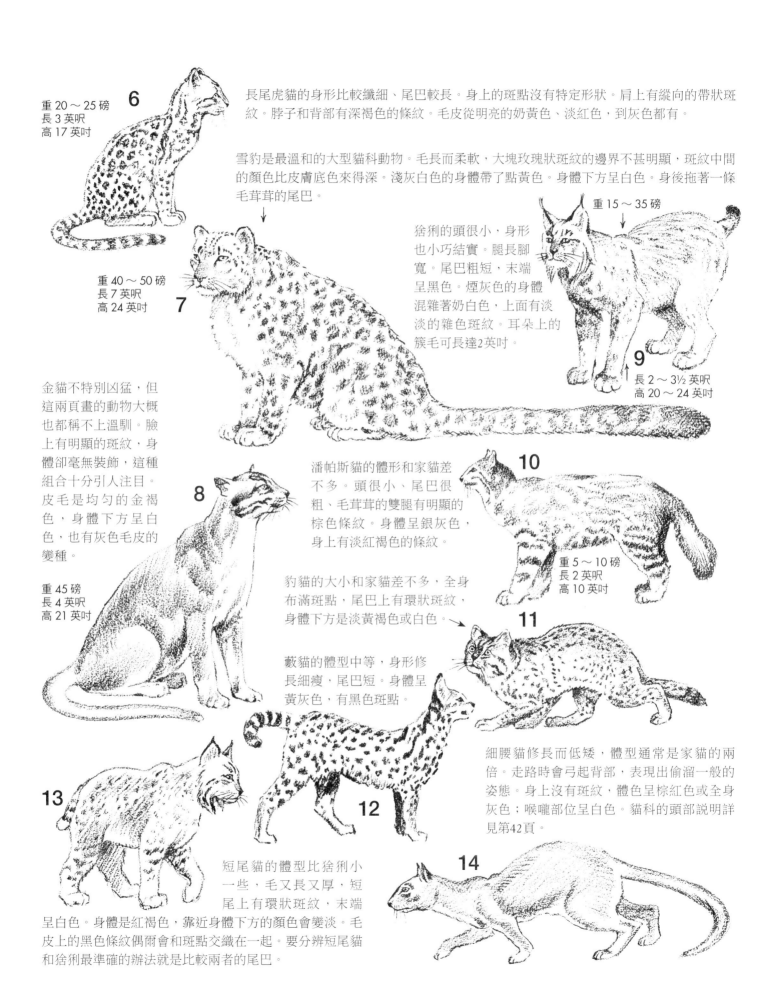

6

重 20 ～ 25 磅
長 3 英呎
高 17 英吋

長尾虎貓的身形比較纖細、尾巴較長。身上的斑點沒有特定形狀。肩上有縱向的帶狀斑紋。脖子和背部有深褐色的條紋。毛皮從明亮的奶黃色、淡紅色，到灰色都有。

雪豹是最溫和的大型貓科動物。毛長而柔軟，大塊玫瑰狀斑紋的邊界不甚明顯，斑紋中間的顏色比皮膚底色來得深。淺灰白色的身體帶了點黃色。身體下方呈白色。身後拖著一條毛茸茸的尾巴。

↓

重 15 ～ 35 磅

↓

猞猁的頭很小，身形也小巧結實。腿長腳寬。尾巴粗短，末端呈黑色。煙灰色的身體混雜著奶白色，上面有淡淡的雜色斑紋。耳朵上的簇毛可長達2英吋。

7

重 40 ～ 50 磅
長 7 英呎
高 24 英吋

9

↑

長 2 ～ 3½ 英呎
高 20 ～ 24 英吋

金貓不特別凶猛，但這兩頁畫的動物大概也都稱不上溫馴。臉上有明顯的斑紋，身體卻毫無裝飾，這種組合十分引人注目。皮毛是均勻的金褐色，身體下方呈白色，也有灰色毛皮的變種。

8

潘帕斯貓的體形和家貓差不多。頭很小、尾巴很粗、毛茸茸的雙腿有明顯的棕色條紋。身體呈銀灰色，身上有淡紅褐色的條紋。

10

重 45 磅
長 4 英呎
高 21 英吋

豹貓的大小和家貓差不多，全身布滿斑點，尾巴上有環狀斑紋，身體下方是淡黃褐色或白色。→

重 5 ～ 10 磅
長 2 英呎
高 10 英吋

藪貓的體型中等，身形修長細瘦，尾巴短。身體呈黃灰色，有黑色斑點。

11

細腰貓修長而低矮，體型通常是家貓的兩倍。走路時會弓起背部，表現出偷溜一般的姿態。身上沒有斑紋，體色呈棕紅色或全身灰色；喉嚨部位呈白色。貓科的頭部說明詳見第42頁。

13

12

14

短尾貓的體型比猞猁小一些，毛又長又厚，短尾上有環狀斑紋，末端呈白色。身體是紅褐色，靠近身體下方的顏色會變淡。毛皮上的黑色條紋偶爾會和斑點交織在一起。要分辨短尾貓和猞猁最準確的辦法就是比較兩者的尾巴。

從簡單的底稿畫起

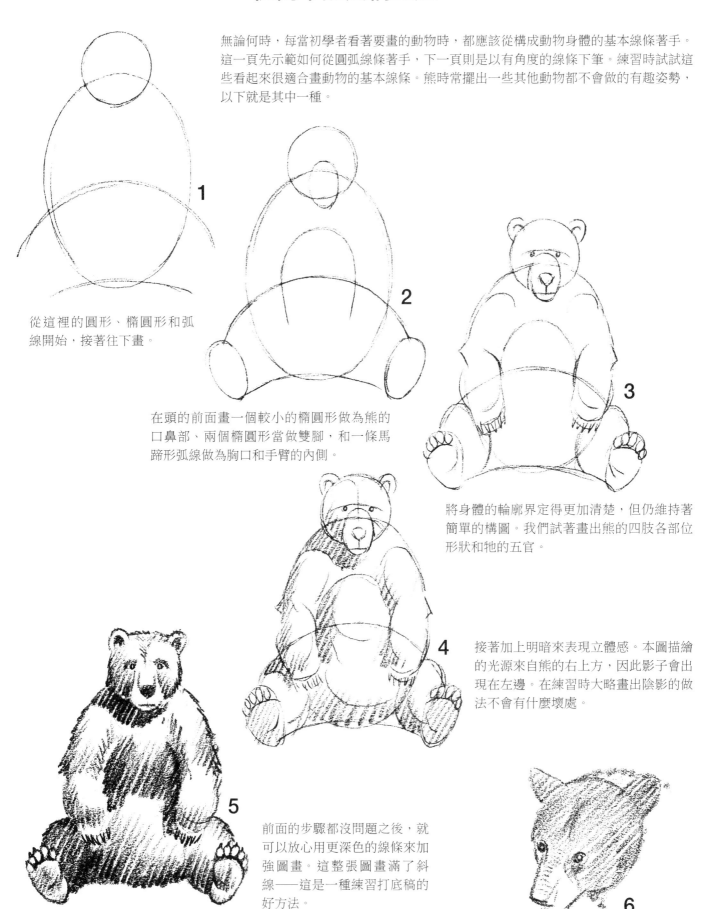

無論何時，每當初學者看著要畫的動物時，都應該從構成動物身體的基本線條著手。這一頁先示範如何從圓弧線條著手，下一頁則是以有角度的線條下筆。練習時試試這些看起來很適合畫動物的基本線條。熊時常擺出一些其他動物都不會做的有趣姿勢，以下就是其中一種。

1

從這裡的圓形、橢圓形和弧線開始，接著往下畫。

2

在頭的前面畫一個較小的橢圓形做為熊的口鼻部、兩個橢圓形當做雙腳，和一條馬蹄形弧線做為胸口和手臂的內側。

3

將身體的輪廓界定得更加清楚，但仍維持著簡單的構圖。我們試著畫出熊的四肢各部位形狀和牠的五官。

4

接著加上明暗來表現立體感。本圖描繪的光源來自熊的右上方，因此影子會出現在左邊。在練習時大略畫出陰影的做法不會有什麼壞處。

5

前面的步驟都沒問題之後，就可以放心用更深色的線條來加強圖畫。這整張圖畫滿了斜線——這是一種練習打底稿的好方法。

6

熊的簡單畫法

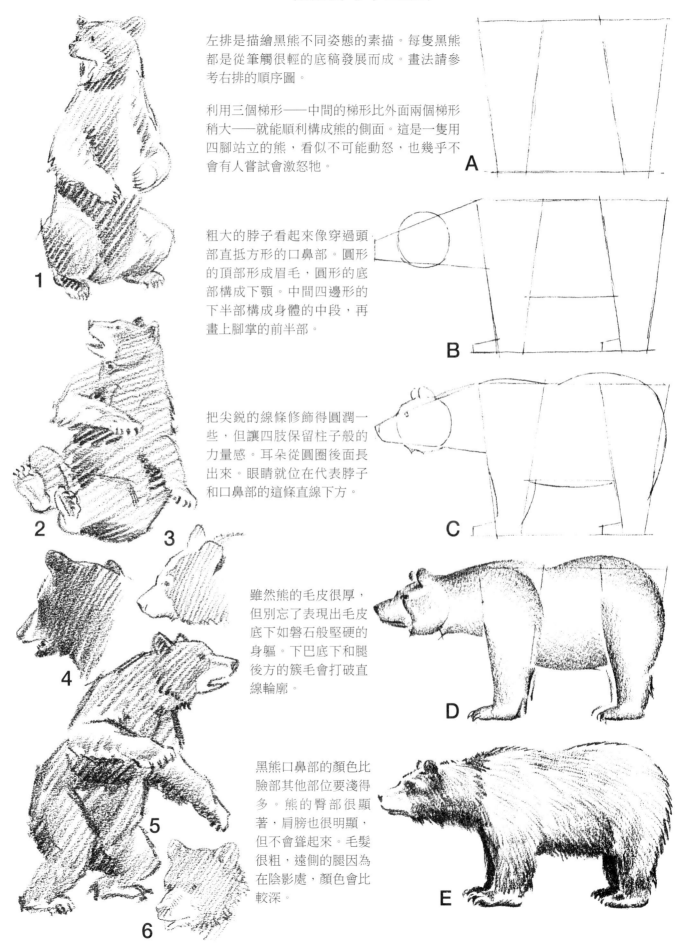

左排是描繪黑熊不同姿態的素描。每隻黑熊都是從筆觸很輕的底稿發展而成。畫法請參考右排的順序圖。

利用三個梯形——中間的梯形比外面兩個梯形稍大——就能順利構成熊的側面。這是一隻用四腳站立的熊，看似不可能動怒，也幾乎不會有人嘗試會激怒牠。

A

粗大的脖子看起來像穿過頭部直抵方形的口鼻部。圓形的頂部形成眉毛，圓形的底部構成下顎。中間四邊形的下半部構成身體的中段，再畫上腳掌的前半部。

B

把尖銳的線條修飾得圓潤一些，但讓四肢保留柱子般的力量感。耳朵從圓圈後面長出來。眼睛就位在代表脖子和口鼻部的這條直線下方。

C

1

2

3

雖然熊的毛皮很厚，但別忘了表現出毛皮底下如磐石般堅硬的身軀。下巴底下和腿後方的簇毛會打破直線輪廓。

D

4

黑熊口鼻部的顏色比臉部其他部位要淺得多。熊的臀部很顯著，肩膀也很明顯，但不會聳起來。毛髮很粗，遠側的腿因為在陰影處，顏色會比較深。

E

5

6

熊類主要品種比較

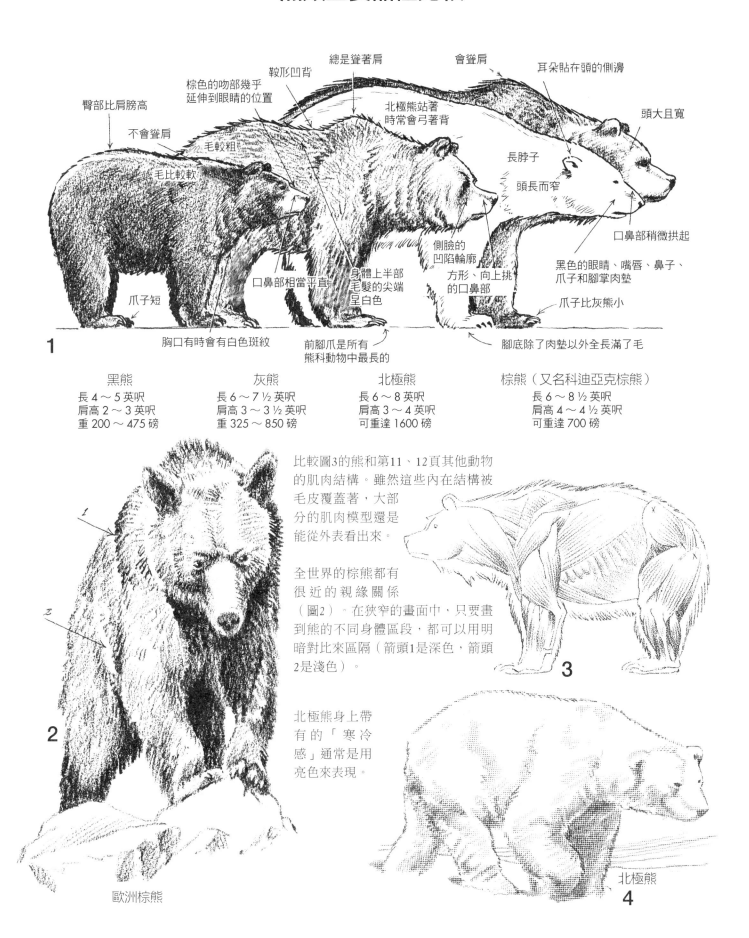

1

臀部比肩膀高

不會聳肩

毛較粗

毛比較軟

棕色的吻部幾乎延伸到眼睛的位置

鞍形凹背

總是聳著肩

北極熊站著時常會弓著背

會聳肩

耳朵貼存頭的側邊

頭大且寬

長脖子

頭長而窄

口鼻部稍微拱起

爪子短

口鼻部相當平直

身體上半部毛髮的尖端呈白色

側臉的凹陷輪廓

方形、向上挑的口鼻部

黑色的眼睛、嘴唇、鼻子、爪子和腳掌肉墊

爪子比灰熊小

胸口有時會有白色斑紋

前腳爪是所有熊科動物中最長的

腳底除了肉墊以外全長滿了毛

黑熊	灰熊	北極熊	棕熊（又名科迪亞克棕熊）
長 4～5 英呎	長 6～7 ½ 英呎	長 6～8 英呎	長 6～8 ½ 英呎
肩高 2～3 英呎	肩高 3～3 ½ 英呎	肩高 3～4 英呎	肩高 4～4 ½ 英呎
重 200～475 磅	重 325～850 磅	可重達 1600 磅	可重達 700 磅

2

歐洲棕熊

比較圖3的熊和第11、12頁其他動物的肌肉結構。雖然這些內在結構被毛皮覆蓋著，大部分的肌肉模型還是能從外表看出來。

全世界的棕熊都有很近的親緣關係（圖2）。在狹窄的畫面中，只要畫到熊的不同身體區段，都可以用明暗對比來區隔（箭頭1是深色，箭頭2是淺色）。

北極熊身上帶有的「寒冷感」通常是用亮色來表現。

3

北極熊

4

8 步驟畫好熊的頭部

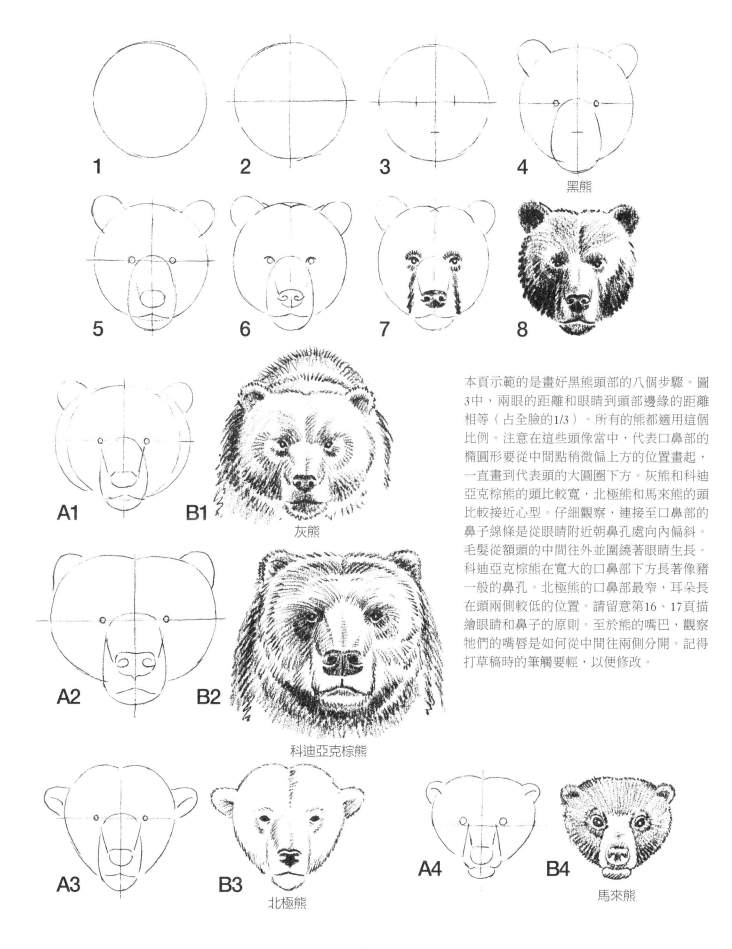

1

2

3

4
黑熊

5

6

7

8

A1

B1
灰熊

A2

B2
科迪亞克棕熊

A3

B3
北極熊

A4

B4
馬來熊

本頁示範的是畫好黑熊頭部的八個步驟。圖3中，兩眼的距離和眼睛到頭部邊緣的距離相等（占全臉的1/3）。所有的熊都適用這個比例。注意在這些頭像當中，代表口鼻部的橢圓形要從中間點稍微偏上方的位置畫起，一直畫到代表頭的大圓圈下方。灰熊和科迪亞克棕熊的頭比較寬，北極熊和馬來熊的頭比較接近心型。仔細觀察，連接至口鼻部的鼻子線條是從眼睛附近朝鼻孔處向內偏斜。毛髮從額頭的中間往外並圍繞著眼睛生長。科迪亞克棕熊在寬大的口鼻部下方長著像豬一般的鼻孔。北極熊的口鼻部最窄，耳朵長在頭兩側較低的位置。請留意第16、17頁描繪眼睛和鼻子的原則。至於熊的嘴巴，觀察牠們的嘴唇是如何從中間往兩側分開。記得打草稿時的筆觸要輕，以便修改。

人熊比一比

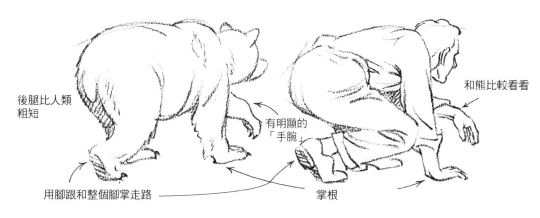

後腿比人類粗短

有明顯的「手腕」

用腳跟和整個腳掌走路

掌根

和熊比較看看

把人和熊拿來相比很有意思。由於熊是蹠行動物（詳見第15頁），因此會帶來一些好處。

本頁圖中標記的是人和熊之間的相同與相異之處。要記住，人的肩胛骨長在背上，而所有四足動物的肩胛骨都在肩膀的兩側。因此如果從正面看，人的肩膀會比熊寬。不過，熊的這種骨肉附著方式使得牠在伸手攻擊時有很強的力道。

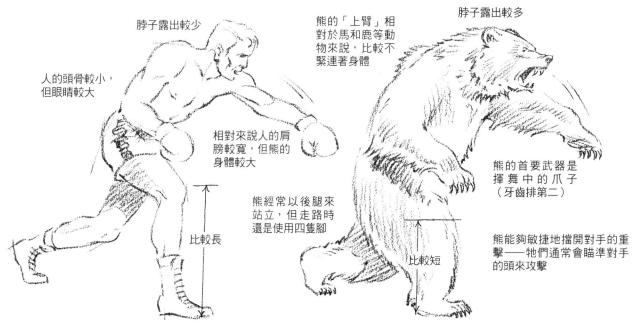

脖子露出較少

人的頭骨較小，但眼睛較大

相對來說人的肩膀較寬，但熊的身體較大

比較長

熊的「上臂」相對於馬和鹿等動物來說，比較不緊連著身體

熊經常以後腿來站立，但走路時還是使用四隻腳

脖子露出較多

熊的首要武器是揮舞中的爪子（牙齒排第二）

熊能夠敏捷地擋開對手的重擊——牠們通常會瞄準對手的頭來攻擊

比較短

熊僅次於靈長類動物，可以做出比其他動物更「像人」的動作。除非遭到什麼驚嚇，否則熊的行動通常會比人緩慢、笨重。一隻大塊頭的熊足以抵過十個人的力氣。

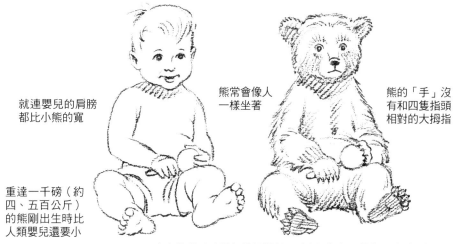

就連嬰兒的肩膀都比小熊的寬

熊常會像人一樣坐著

熊的「手」沒有和四隻指頭相對的大拇指

重達一千磅（約四、五百公斤）的熊剛出生時比人類嬰兒還要小

在動物園看看熊東翻西滾，尤其玩耍時候的模樣。通常牠的配合度很高，會做出各種姿勢讓畫家方便研究。在野外，熊媽媽和熊寶寶會開心地活蹦亂跳，因此如果來到國家公園，明智的做法是和帶著小熊的母熊保持一定的距離，以策安全。

人和熊的手（腳）掌很類似，手和腳都有五根指頭（趾頭）。

簡單表現熊的特徵

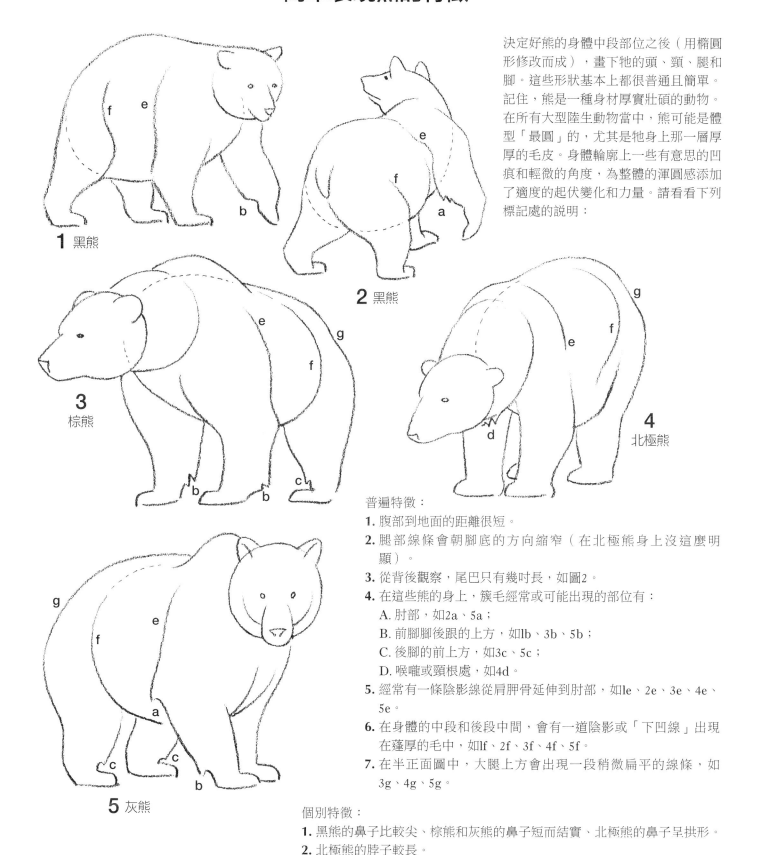

決定好熊的身體中段部位之後（用橢圓形修改而成），畫下牠的頭、頸、腿和腳。這些形狀基本上都很普通且簡單。記住，熊是一種身材厚實壯碩的動物。在所有大型陸生動物當中，熊可能是體型「最圓」的，尤其是牠身上那一層厚厚的毛皮。身體輪廓上一些有意思的凹痕和輕微的角度，為整體的渾圓感添加了適度的起伏變化和力量。請看看下列標記處的說明：

1 黑熊

2 黑熊

3 棕熊

4 北極熊

5 灰熊

普遍特徵：

1. 腹部到地面的距離很短。
2. 腿部線條會朝腳底的方向縮窄（在北極熊身上沒這麼明顯）。
3. 從背後觀察，尾巴只有幾吋長，如圖2。
4. 在這些熊的身上，簇毛經常或可能出現的部位有：
 A. 肘部，如2a、5a；
 B. 前腳腳後跟的上方，如1b、3b、5b；
 C. 後腳的前上方，如3c、5c；
 D. 喉嚨或頸根處，如4d。
5. 經常有一條陰影線從肩胛骨延伸到肘部，如1e、2e、3e、4e、5e。
6. 在身體的中段和後段中間，會有一道陰影或「下凹線」出現在蓬厚的毛中，如1f、2f、3f、4f、5f。
7. 在半正面圖中，大腿上方會出現一段稍微扁平的線條，如3g、4g、5g。

個別特徵：

1. 黑熊的鼻子比較尖、棕熊和灰熊的鼻子短而結實、北極熊的鼻子呈拱形。
2. 北極熊的脖子較長。
3. 棕熊和灰熊的肩膀會隆起。
4. 整體來說，棕熊和灰熊的肩膀較高，黑熊和北極熊的後軀較高。
5. 北極熊的腳比較寬。

各種熊的比較

（請參考下一頁的說明）

① 科迪亞克棕熊

② 北極熊

③ 灰熊

所有熊科的家族成員都能用後腿站立一段時間。下一頁是關於這些熊的描述，也可參考第48頁的比較圖。

④ 黑熊

⑤ 喜瑪拉雅棕熊

⑥ 懶熊

⑦ 馬來熊

52

給畫家的熊科知識

熊的個體差異很大。就算屬於同一品種、或同屬一個家庭，牠們的頭骨結構和臉部特徵都可能不同。就過往的經驗來看，當大隻的棕熊（或科迪亞克棕熊）和體型相當的灰熊並排行走，很難分辨出兩者的不同。棕熊確實能長得比較大，如果近距離觀察，可以看到如第48頁所標示的特徵。北極熊的模樣相當獨特，絕不會搞混，並且在體重和體型上能與大棕熊匹敵。按照編號，詳閱這兩頁所列的圖片和說明，在描繪熊的時候一定會很有幫助。

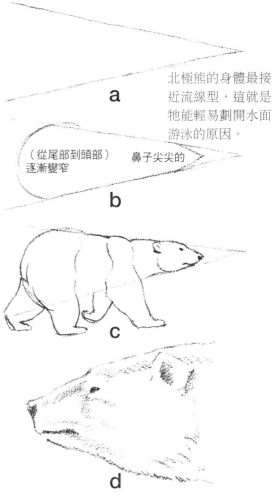

北極熊的身體最接近流線型，這就是牠能輕易劃開水面游泳的原因。

a

（從尾部到頭部）逐漸變窄　　鼻子尖尖的

b

c

d

1 科迪亞克棕熊（或大棕熊）：站立時可達9英呎（約275公分）高，頭型像一個啤酒桶，是目前世界上最大的陸生肉食性動物，毛色的變化比灰熊或黑熊少，但仍有黃褐色、肉桂色、偏藍色或烏黑色等多種色澤。

2 北極熊（又稱冰熊）：站立時高得嚇人，肩膀在長脖子下方較低的位置，身體正面看起來相當窄，比其他品種的熊要擅長游泳（雖然所有的熊都會游泳）；有雪鞋般的大腳；視力比其他熊還要敏銳；白色（更常是白中帶黃）的皮毛上富有油質，能防水；獵殺方式是靠嘴巴咬，而不是使用揮舞的前爪。

3 灰熊：可能是最凶猛的品種，臉上常有一種非要「挖出什麼」的神情，毛呈波浪環狀圍繞著頸部和身體的局部生長；肩膀隆起，有時候局部會長有鬃毛；褐色毛皮有深有淺，包括黃褐色、灰褐色、黑褐色，毛尖呈灰色或白色。

4 黑熊：可能偽裝得十分友善，毛皮的長度比上面幾種熊要來得平均；在棕褐色的鼻子後，毛皮可能會是不同的顏色：黑色、褐色、肉桂色、藍、黃、白、赤褐、甚至是銀色（同一窩幼熊的毛色也可能不同）。

5 喜瑪拉雅棕熊（又稱西藏熊或月熊）：頸部又長又粗的黑色環狀毛呈傘狀散開，胸口有灰白色的新月形斑紋；上唇可能是白色的，耳朵相當大，爪子小、呈黑色。

6 懶熊（又稱蜜熊）：鼻子很長且幾乎無毛，下唇能夠伸得很長；黑色粗糙的長毛是毛髮最凌亂的品種。口鼻部呈淡黃色，胸口有白色火焰狀的斑紋，雙腳非常大，有巨大的白色爪子。

7 馬來熊（又稱太陽熊）：體型小、雙腿呈內八姿勢，個頭很矮、有一身平直光滑的黑色毛皮，胸口有塊奇特的黃褐色斑紋，口鼻部呈淡灰褐色，耳朵很小。

低吼的熊

熊生氣時和狗一樣，<u>鼻尖</u>會往上提、向後拉（肌肉變化比任何貓科動物都還要明顯）。貓科動物生氣時，眼睛下方的臉頰部位會扭曲（比狗或熊還要明顯）。詳見圖B、C、D和第40頁大型貓科動物生氣時的臉部特徵。

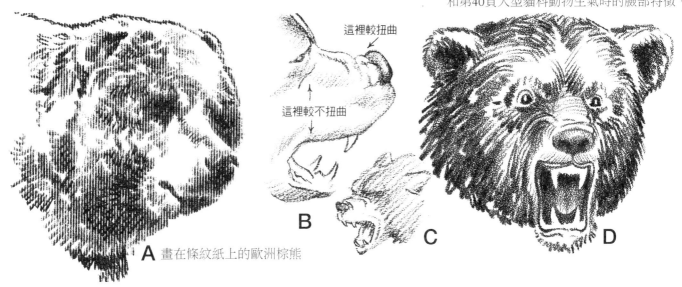

A 畫在條紋紙上的歐洲棕熊

這裡較扭曲

這裡較不扭曲

B

C

D

熊的步態

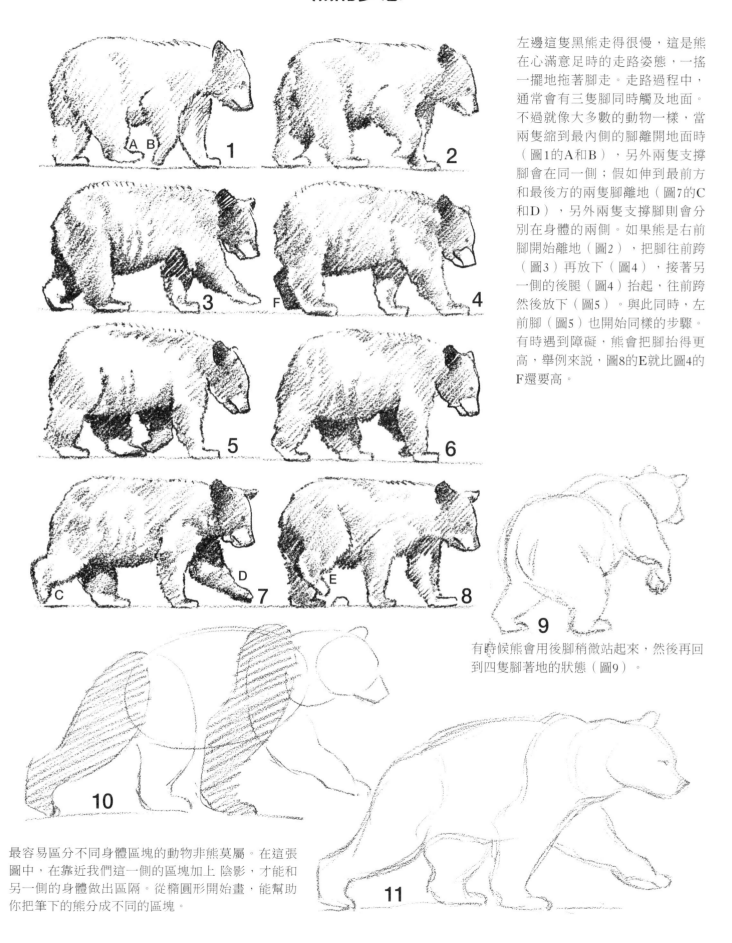

左邊這隻黑熊走得很慢，這是熊在心滿意足時的走路姿態，一搖一擺地拖著腳走。走路過程中，通常會有三隻腳同時觸及地面。不過就像大多數的動物一樣，當兩隻縮到最內側的腳離開地面時（圖1的A和B），另外兩隻支撐腳會在同一側；假如伸到最前方和最後方的兩隻腳離地（圖7的C和D），另外兩隻支撐腳則會分別在身體的兩側。如果熊是右前腳開始離地（圖2），把腳往前跨（圖3）再放下（圖4），接著另一側的後腿（圖4）抬起，往前跨然後放下（圖5）。與此同時，左前腳（圖5）也開始同樣的步驟。有時遇到障礙，熊會把腳抬得更高，舉例來說，圖8的E就比圖4的F還要高。

有時候熊會用後腳稍微站起來，然後再回到四隻腳著地的狀態（圖9）。

最容易區分不同身體區塊的動物非熊莫屬。在這張圖中，在靠近我們這一側的區塊加上 陰影，才能和另一側的身體做出區隔。從橢圓形開始畫，能幫助你把筆下的熊分成不同的區塊。

馬，一種美麗的生靈

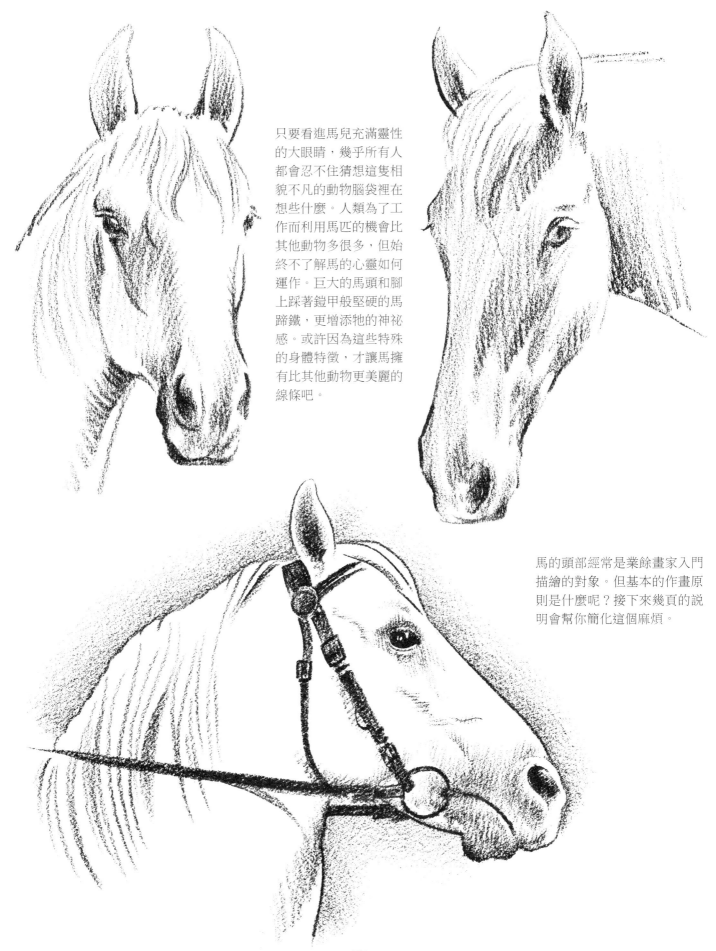

只要看進馬兒充滿靈性的大眼睛，幾乎所有人都會忍不住猜想這隻相貌不凡的動物腦袋裡在想些什麼。人類為了工作而利用馬匹的機會比其他動物多很多，但始終不了解馬的心靈如何運作。巨大的馬頭和腳上踩著鎧甲般堅硬的馬蹄鐵，更增添牠的神祕感。或許因為這些特殊的身體特徵，才讓馬擁有比其他動物更美麗的線條吧。

馬的頭部經常是業餘畫家入門描繪的對象。但基本的作畫原則是什麼呢？接下來幾頁的說明會幫你簡化這個麻煩。

馬頭的畫法

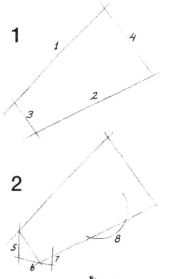

1

馬頭畫法的第一步，通常會畫一條從動物額頭延伸而下的線條1。當馬正常站立時，這條線幾乎是呈45度角向下傾斜。畫完1號線條，接著畫2號線條。馬愈健壯（役用馬），1號和2號線條彼此會更加平行且分得愈開。以輕型的乘用馬來說，3號線條可能會比4號線條的一半還要短；以重型輓用馬來說，3號線條則會比4號線條的一半長。（輕輕地打稿）

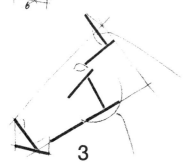

2

接著在上述3號線條的前面畫一個小三角形。三角形上的6號直線向外延伸和7號直線相接，形成馬的下巴。注意在草稿中，7號短直線會和5號線條平行。在原本2號直線剩餘部分的中間，畫一條8號弧線，這裡是下顎凸出的頰骨底部。這條弧線跨出2號直線往下掉，和下巴小三角形凸出的程度差不多。

3

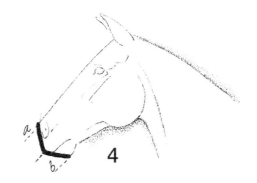

4

5

圖3，所有用粗黑線表示的長度都差不多。不必每次都真的去測量，只要知道有這個狀況，就能幫助你在目測時快速做出判斷。

圖4，位於嘴唇上方的鼻尖大約在a和b之間。

圖5，馬下巴的凸出清楚可見，但這部位由於沒有骨頭，所以柔軟有彈性，往後延伸到嘴角。整個下巴和頭部其餘地方相比，相對較小。

6

7

8

圖6，在側面圖中，馬頭最凸出的骨骼是下顎。假如這條黑線繼續延伸，會對齊耳根（也可參考圖10）。這條曲線的可見部分會結束在箭頭指示的位置，這裡是脖子最上方的中間點。

圖7，下方的頸線在下顎骨後方形成一條細微的曲線。雖然這條線的方向改變，但絕不會形成尖銳的角度。

圖8的兩條扇貝形線條，在所有的馬頭上都特別明顯。正常的光線底下，這個部位會產生陰影。這一塊固定不動的骨骼是顴骨弓，位於眼眶的後上方（圖10）。

9

10

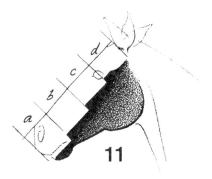

11

圖9，僅次於顎骨的明顯骨骼是顏脊或顴骨，這部分非常醒目（參考圖10），是圖8扇貝形線條的延伸，但在它下面一點的位置。因此無論何時只要你在馬旁邊、或看到馬的照片，都可以注意看看這塊顏脊。

圖10，頭骨畫進了頭部輪廓線當中。沒有一種動物的頭部會像馬一樣有這麼明顯的凸出骨骼。

圖11，平坦部位的變化呈階梯狀排列，這些地方可能會產生陰影。多花一點時間思考這件事絕對不會後悔。（也請注意耳朵的擺動方式）

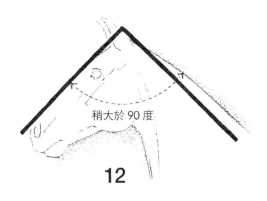

稍大於90度

12

頸部線條

頸部線條

13

14

圖12是一般情況下的馬頭和頸背夾角（不同品種的馬會有些許差異）。

圖13則是當馬往前看時頸線和耳朵的夾角。

圖14，完整的頭部就這樣畫好了。下面是先前在觀察中提到的重點。

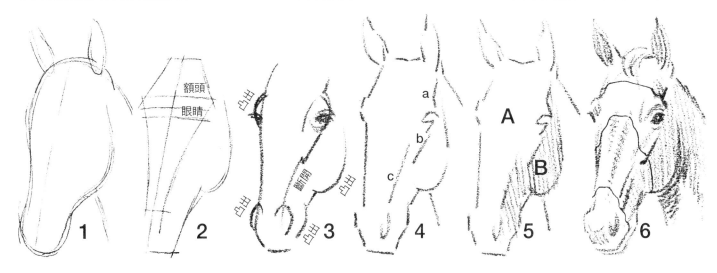

額頭
眼睛

凸出
凸出
斷開
凸出
凸出

a
b
c

A
B

1 **2** **3** **4** **5** **6**

想要快速畫出馬頭，請記得以下幾點：

1. 試著用大致封閉的曲線把頭部整體輪廓畫出來。

2. 額頭到眼睛之間是馬臉上最寬闊的空間，長型的鼻子迅速收窄。

3. 從半正面觀看，這些部位會凸出。

4. 一定要慎重畫出a、b、c這三條線。

5. 雖然馬頭的平坦部位有些微變化，但兩個最主要的區塊是A和B。

6. 最後疊上的線條代表臉部橫斷面上的凹陷，形成馬臉的縱向變化。

馬的身體架構

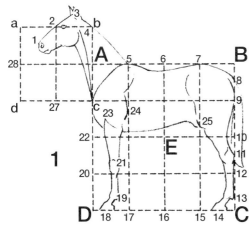

1

畫一匹漂亮的馬其實並沒有什麼「神奇的公式」可以遵循，但還是有很多技巧對繪畫初學者有很大的幫助。不是每匹馬都能剛剛好塞進圖1的ABCD正方形當中。大多數的馬身可能會長一點，但很少會有特別高的。一般的乘用馬不會把頭抬得這麼挺，但很多精神抖擻的馬兒或表演用馬匹會有這樣的高度，甚至更高一些。順著編號1到28，注意這些點和虛線的關係。

2. 首先，這張圖能幫助作畫者把頭的長度當做單位來比較不同部位的長度（圖2）。

3. 馬匹前軀（A）和後軀（B）的形狀很美麗，把這兩個區塊分開來練習會很有用。觀察線條的起伏（同時注意凹陷的a點和有雙重凸出的b點）。

4. 在此提供一個實用而且幾乎適用於所有哺乳類動物的知識：前腿關節A比後腿關節B的位置低，注意這兩點和a-b虛線的關係（參考第6頁）。

5. 大多數馬頭的姿勢A會和肩膀B平行；「括弧」a（鬐甲，即馬肩胛骨間隆起的部分）通常也和「括弧」b（三頭肌的底部）平行。

6. 肘關節A（鷹嘴凸）在腹部線條之上，後膝關節B（膝蓋骨或髕骨）則在腹部線條下方。

7. 在大多數馬匹身上都可以發現一條流暢的直線A，從頸背向下延伸至後腿的正面，也有一條直線B從頸部正面往下延伸到「前臂」。

8. 一般情況下毛髮會往下且往後生長（請看箭頭指示）。從側面圖可以清楚看見，主要的毛旋集中在腹脇部。這些毛旋會大大影響身體表面的陰影分布情形（見下頁）。

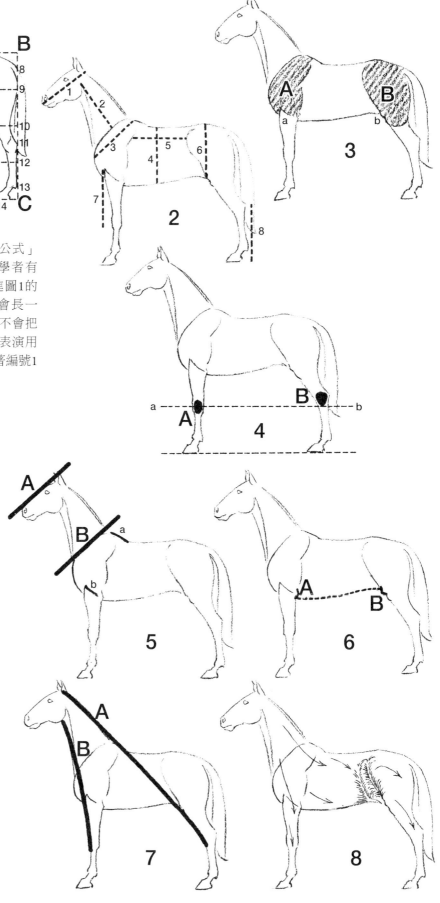

體表特徵的要領

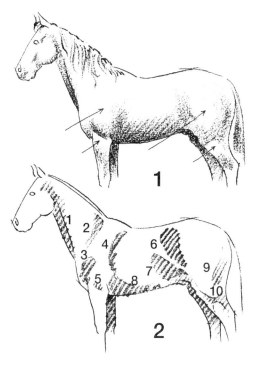

1

2

無論是素描或使用顏料來畫馬,都會面臨很難掌握牠們體表特徵的問題。為了把前一頁的基本知識和接下來關於內在結構的討論連結起來,以下就以圖例逐點說明。

圖1,如果光線從頭頂來,淡毛色的馬身上可能會有細微的陰影色階差異。注意箭頭指出的亮部。

在圖2中,有十個關鍵部位的色調可能會改變。這不代表其他地方不會出現同樣狀況,但知道這些就很有幫助了。

3

4

5

圖3到圖5分別是建議的馬匹色調層次:淺色調(3)、中間色調(4)和暗色調(5)。可以確定的是,光源、肌肉的紋理、毛髮反光的程度等都會影響馬的外表。注意肩膀的色調:圖3很淺,圖4用深色雙條紋加強,圖5則加上了很重的陰影。觀察圖3的「低光」區域和圖5的「強光」部分。觀察在臀點前一塊如「小島」般的陰影區域(3a、4a、5a和圖6的大種馬)。馬的臀部往下到大腿上方(箭頭3b、4b、5b)會產生明暗度的變化。箭號3c、4c和5c顯示出馬匹身體表面有微小但明顯可見的起伏,這也代表陰影區域會出現變化。

看看圖7,編號為1、2、3是三個相對較為光滑平坦的區塊;另外還有編號4、5、6三個區塊可以看出肌肉和鬃毛形成的紋路。

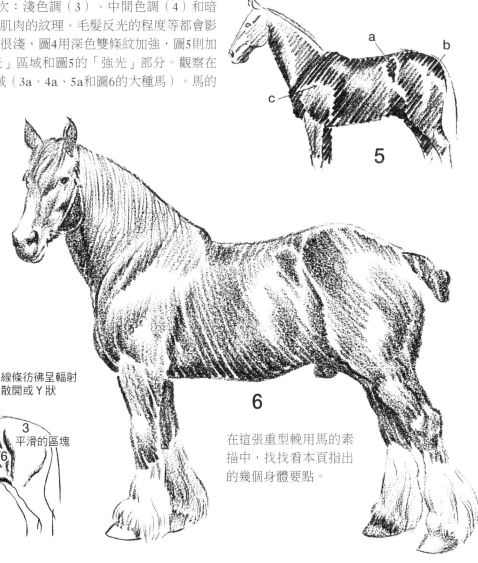

6

在這張重型輓用馬的素描中,找找看本頁指出的幾個身體要點。

平滑的區塊

線條彷彿呈輻射散開或 Y 狀

平滑的區塊

平滑的區塊

線條彷彿呈平行狀

7

馬的骨骼結構

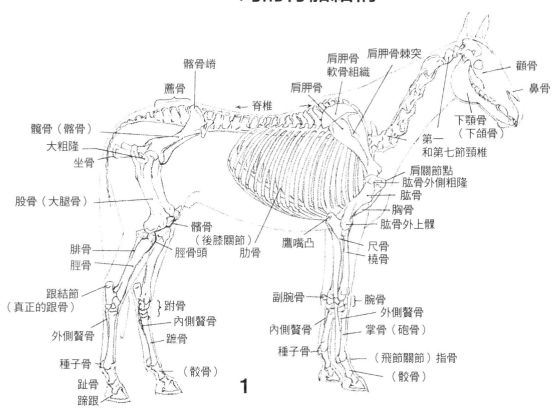

髂骨嵴　肩胛骨軟骨組織　肩胛骨棘突
薦骨　　　肩胛骨　　　　顴骨
　　　　　　　　　　鼻骨
←脊椎→
髖骨（髂骨）　　　　　　　下顎骨（下頜骨）
大粗隆　　　　　　　第一和第七節頸椎
坐骨　　　　　　　　肩關節點
　　　　　　　　　　肱骨外側粗隆
股骨（大腿骨）　　　肱骨
　　　　　　　　　　胸骨
　　　髕骨　　　　　肱骨外上髁
　　（後膝關節）　鷹嘴凸
腓骨　脛骨頭　肋骨　尺骨
脛骨　　　　　　　　橈骨
跟結節　　　　　　副腕骨　腕骨
（真正的跟骨）　　　　　外側贅骨
　　　　　　　　　跗骨
　　　　　　　內側贅骨　內側贅骨　掌骨（砲骨）
外側贅骨　　　蹠骨
種子骨　　　　　種子骨　（飛節關節）指骨
趾骨　　（骹骨）　　　　　（骹骨）
蹄跟

為什麼要收錄這兩張圖在這本給藝術家的教學書當中呢？尤其是為什麼還要把各式各樣的骨骼和肌肉標上正確學名？這些名稱原本可以輕易地省略，畢竟要記住這些名稱，還不如知道要畫的骨骼與肌肉在哪裡比較重要。但如果初學者真的想要畫好一匹馬，他不能不知道輪廓與肌肉組織的位置，而且為了確定所提供的位置是可靠的，他還必須知道「是什麼東西」造成這種外型特徵。假如他去查找原因，最好要有骨骼結構的名稱才能讓方便他記住。即使只是瞥過一眼都有助於理解下一頁圖3中馬兒明顯的體表特徵。

馬的肌肉結構

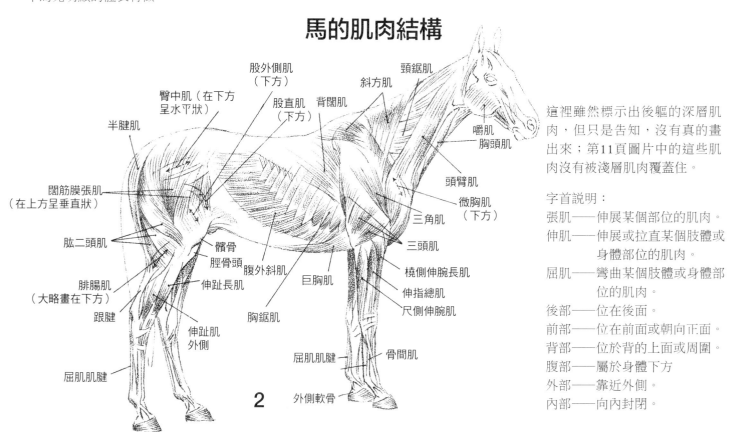

股外側肌（下方）　頸鋸肌
臀中肌（在下方呈水平狀）　斜方肌
股直肌（下方）
半腱肌　　　　背闊肌
　　　　　　　　　　嚼肌
闊筋膜張肌　　　　　胸頭肌
（在上方呈垂直狀）
　　　　　　　　　頭臂肌
肱二頭肌　　　　　微胸肌（下方）
　　　髕骨　　　　三角肌
腓腸肌　脛骨頭　腹外斜肌
（大略畫在下方）　　　三頭肌
跟腱　　伸趾長肌　巨胸肌　橈側伸腕長肌
　　　　　　　　　伸指總肌
　　伸趾肌外側　　尺側伸腕肌
　　　　　胸鋸肌
屈肌肌腱　　　　屈肌肌腱　骨間肌
　　　　　外側軟骨

這裡雖然標示出後軀的深層肌肉，但只是告知，沒有真的畫出來；第11頁圖片中的這些肌肉沒有被淺層肌肉覆蓋住。

字首說明：
張肌——伸展某個部位的肌肉。
伸肌——伸展或拉直某個肢體或身體部位的肌肉。
屈肌——彎曲某個肢體或身體部位的肌肉。
後部——位在後面。
前部——位在前面或朝向正面。
背部——位於背的上面或周圍。
腹部——屬於身體下方
外部——靠近外側。
內部——向內封閉。

馬的體表特徵

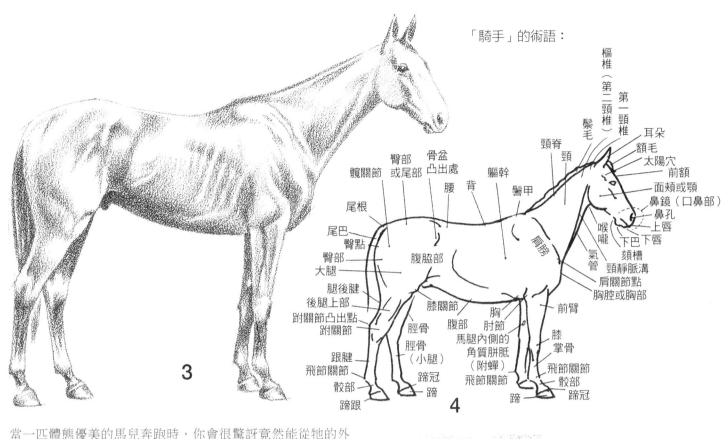

「騎手」的術語：

樞椎（第二頸椎）
第一頸椎
耳朵
額毛
太陽穴
前額
面頰或顎
鼻鏡（口鼻部）
鼻孔
上唇
下巴下唇
頦槽
頸靜脈溝
肩關節點
胸腔或胸部

鬃毛
頸脊
頸
軀幹
鬐甲
喉嚨
氣管

臀部或尾部
骨盆凸出處
腰
背
髖關節
尾根
尾巴
臀點
臀部
大腿
腹脇部
腿後腱
後腿上部
跗關節凸出點
跗關節
膝關節
跟腱
脛骨
脛骨（小腿）
飛節關節
蹄冠
骸部
蹄
蹄跟

胸
腹部
肘節
馬腿內側的角質胼胝（附蟬）
飛節關節
前臂
膝
掌骨
飛節關節
骸部
蹄冠
蹄

肩胛

3

4

當一匹體態優美的馬兒奔跑時，你會很驚訝竟然能從牠的外表看出這麼多內部結構的端倪。來回比較圖3和圖1、圖2是很好的練習方式，然後在你畫馬的時候回想這些內容。

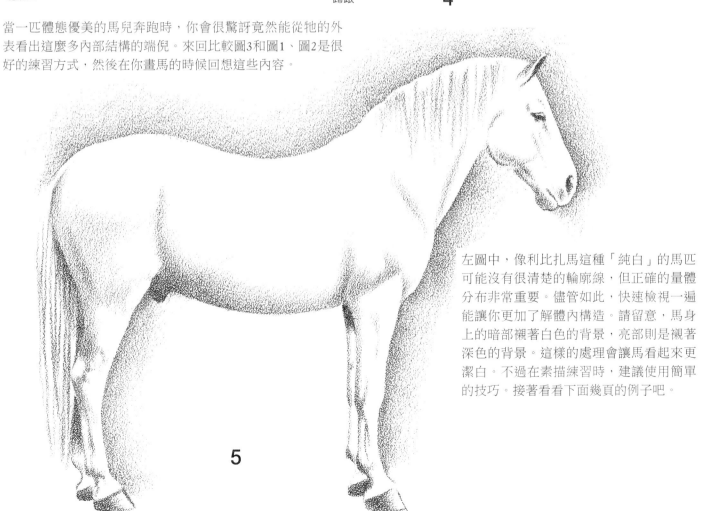

5

左圖中，像利比扎馬這種「純白」的馬匹可能沒有很清楚的輪廓線，但正確的量體分布非常重要。儘管如此，快速檢視一遍能讓你更加了解體內構造。請留意，馬身上的暗部襯著白色的背景，亮部則是襯著深色的背景。這樣的處理會讓馬看起來更潔白。不過在素描練習時，建議使用簡單的技巧。接著看看下面幾頁的例子吧。

馬的簡易畫法

1

輕輕畫一個長方形，讓四邊延伸交叉。

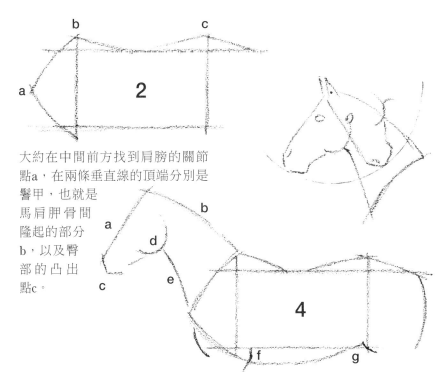

2

大約在中間前方找到肩膀的關節點a，在兩條垂直線的頂端分別是鬐甲，也就是馬肩胛骨間隆起的部分b，以及臀部的凸出點c。

3

加上胸線a、腹線b和臀線c。

4

畫出脖子和頭a-e。馬的頸部通常不會比頭部長太多（請見右上方圖示）。畫出肘關節f、後膝關節或髕骨g。

一些註「腳」

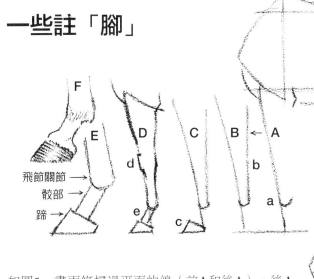

飛節關節 →
骹部 →
蹄 →

5

如圖5，畫兩條掃過平面的線（前A和後A）。後A線要比前A線更向外凸出且彎曲。加上兩個飛節關節a。現在開始按照步驟A到D畫腿。注意看步驟C，蹄c永遠會落在掃描線的前面。步驟D中，在前腿畫膝蓋d，在後腿畫跗關節d。接著用兩條平行線e把飛節關節和蹄連在一起。這個畫馬腿的方式可以省下很多麻煩。請仔細研究E和F步驟的放大圖。

圖6，最後加上一點修飾的筆觸，讓完成圖看起來簡單明瞭。試著多畫幾張，直到畫面看起來正確為止。

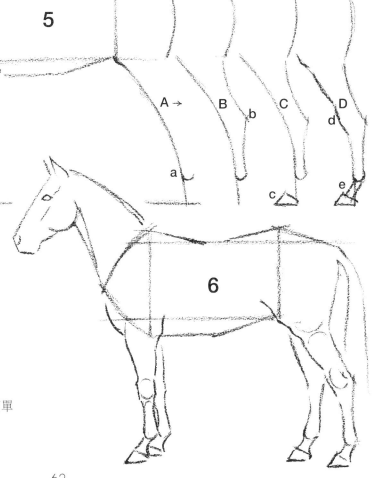

6

馬的正面圖

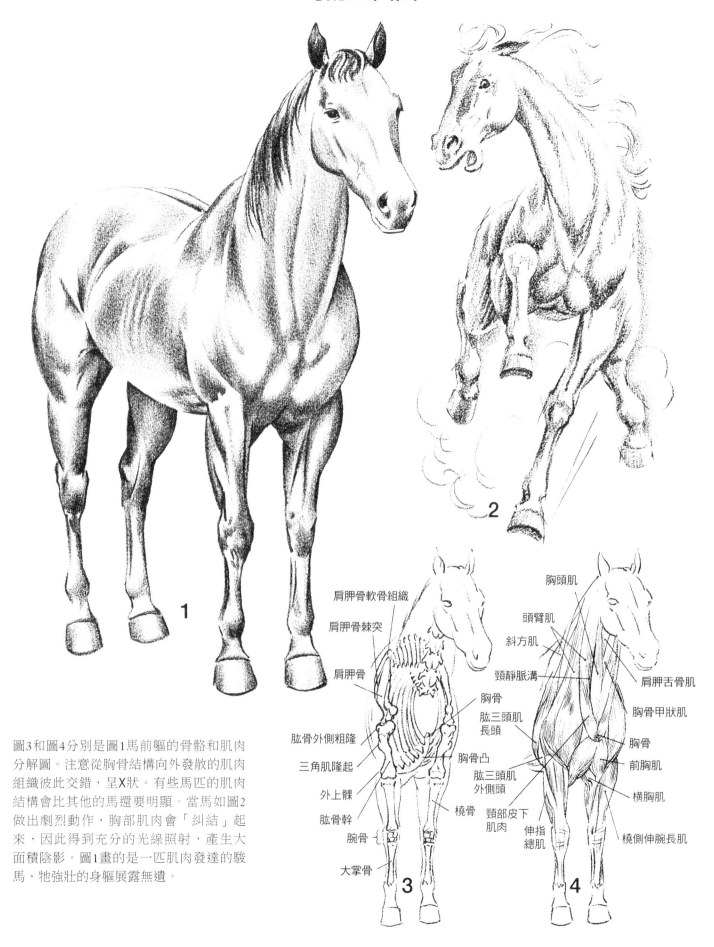

圖3和圖4分別是圖1馬前軀的骨骼和肌肉
分解圖。注意從胸骨結構向外發散的肌肉
組織彼此交錯，呈X狀。有些馬匹的肌肉
結構會比其他的馬還要明顯。當馬如圖2
做出劇烈動作，胸部肌肉會「糾結」起
來，因此得到充分的光線照射，產生大
面積陰影。圖1畫的是一匹肌肉發達的駿
馬，牠強壯的身軀展露無遺。

1

2

肩胛骨軟骨組織
肩胛骨棘突
肩胛骨

肱骨外側粗隆
三角肌隆起
外上髁
肱骨幹
腕骨
大掌骨

胸骨
肱三頭肌
長頭
胸骨凸
肱三頭肌
外側頭
頸部皮下
肌肉
橈骨

3

胸頭肌
頭臂肌
斜方肌
頸靜脈溝

肩胛舌骨肌
胸骨甲狀肌
胸骨
前胸肌
橫胸肌
伸指
總肌
橈側伸腕長肌

4

馬的步態

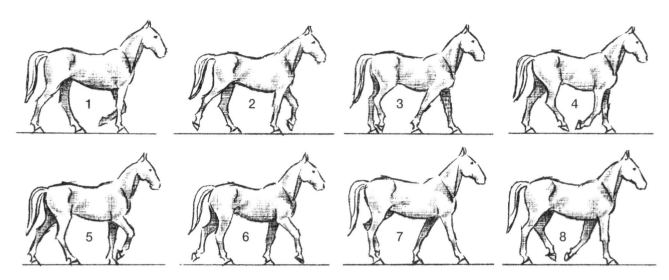

有些專家認為，馬從站著的姿勢準備開始行走時，會先抬起後腳，有些人則說是先抬起前腳。藝術家比較關注在馬行走時的步態。假如初學者還沒記住動物行走時腳的支撐原則，如第31頁第2段和第54頁第1段的說明，那麼需要再多加複習。仔細揣摩圖2和圖6、圖4和圖8的動作。馬走路時，總會有兩到三隻腳落在地上。如果慢慢地走，會有三隻腳著地；如果走得非常快，很可能在任何時間點都只會有兩隻腳著地。假如要畫一匹正在走路的馬，腿部整體必須呈現出比較明顯的「直立感」，再加上前述的地面接觸。但這不意味著要把腿畫得非常僵直。比較馬在走路和小跑步、慢跑、快速奔跑時的狀態，觀察後面三種步態是如何分別表現出以下特點：1. 腿部整體更有<u>對角線</u>的感覺；2. 腿部有更多<u>折疊</u>或彎曲的情形；3. 馬騰躍在半空中的時間更長。例如圖1（走路）的後腿和第67頁圖5（奔跑）的姿態很像，但要注意兩者前腿的差異。走路時，馬的前腿比較直，且其中一隻前腳會觸及地面。垂直（而不是飛揚）的尾巴也會讓馬看起來像在走路。

小跑步

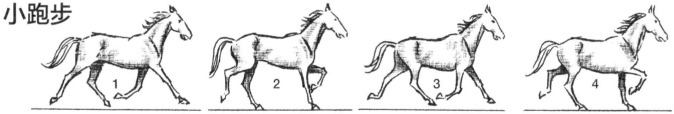

馬在小跑步時，每個循環會有兩次四隻腳完全離地的動作。前後左右相反的兩隻腳姿態很像；別種步態不會出現如此對稱的狀態。比較圖1和圖3、圖2和圖4。

慢跑

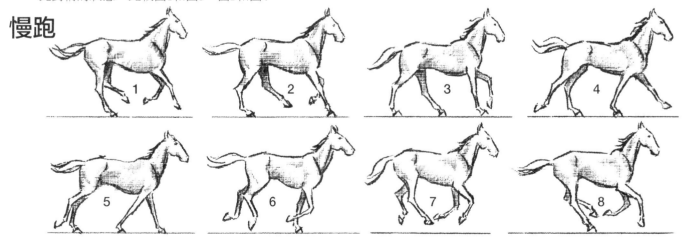

慢跑其實只是把奔馳的速度放慢，因此腿在向前後延伸時並不會完全展開（比較圖4、圖5和第67頁的圖6、圖7）。當馬的四肢完全離開地面，縮回身體下方的腳也不會像快跑時一樣收攏得那麼聚集（比較圖7和第66頁的圖2）。

奔跑中的馬

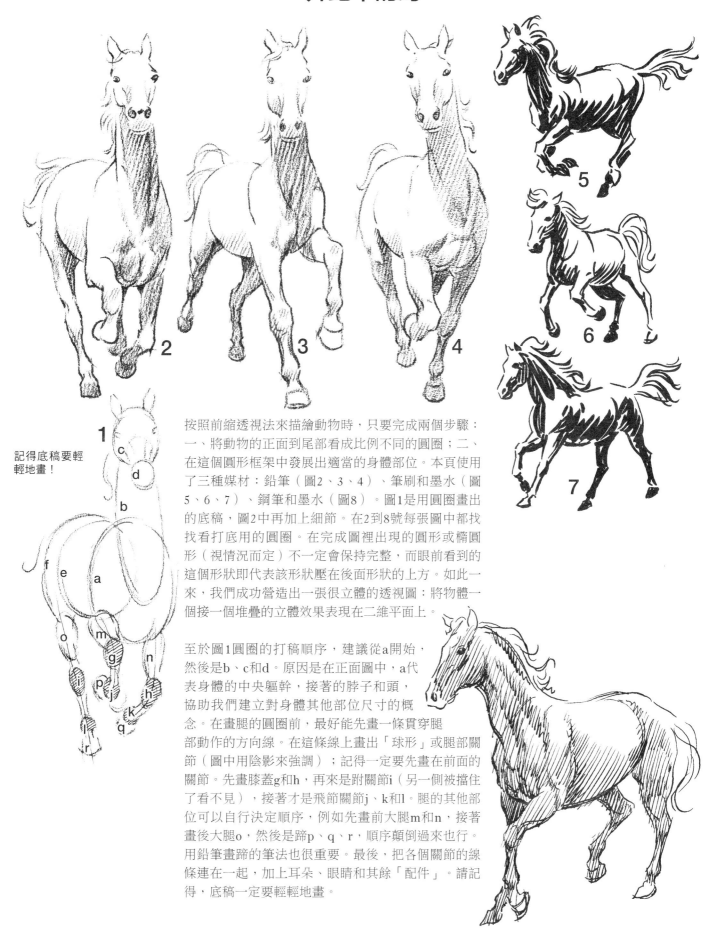

記得底稿要輕
輕地畫！

按照前縮透視法來描繪動物時，只要完成兩個步驟：
一、將動物的正面到尾部看成比例不同的圓圈；二、
在這個圓形框架中發展出適當的身體部位。本頁使用
了三種媒材：鉛筆（圖2、3、4）、筆刷和墨水（圖
5、6、7）、鋼筆和墨水（圖8）。圖1是用圓圈畫出
的底稿，圖2中再加上細節。在2到8號每張圖中都找
找看打底用的圓圈。在完成圖裡出現的圓形或橢圓
形（視情況而定）不一定會保持完整，而眼前看到的
這個形狀即代表該形狀壓在後面形狀的上方。如此一
來，我們成功營造出一張很立體的透視圖：將物體一
個接一個堆疊的立體效果表現在二維平面上。

至於圖1圓圈的打稿順序，建議從a開始，
然後是b、c和d。原因是在正面圖中，a代
表身體的中央軀幹，接著的脖子和頭，
協助我們建立對身體其他部位尺寸的概
念。在畫腿的圓圈前，最好能先畫一條貫穿腿
部動作的方向線。在這條線上畫出「球形」或腿部關
節（圖中用陰影來強調）；記得一定要先畫在前面的
關節。先畫膝蓋g和h，再來是跗關節i（另一側被擋住
了看不見），接著才是飛節關節j、k和l。腿的其他部
位可以自行決定順序，例如先畫前大腿m和n，接著
畫後大腿o，然後是蹄p、q、r，順序顛倒過來也行。
用鉛筆畫蹄的筆法也很重要。最後，把各個關節的線
條連在一起，加上耳朵、眼睛和其餘「配件」。請記
得，底稿一定要輕輕地畫。

馬的奔跑方式

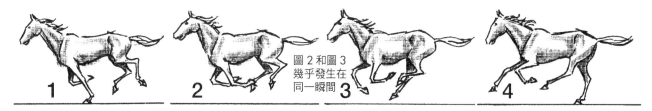

1　2　圖2和圖3幾乎發生在同一瞬間　3　4

動物畫畫家經常受人請託繪製奔馳中的馬，不妨參考以下跑姿的正確和錯誤示範，有助於解決作畫時遇到的困難。首先要說明，馬在奔馳和快跑的姿勢是一樣的。上面是一個完整奔跑動作的八個階段。圖2和圖3中，馬的四隻腳離開地面（又稱為「完全騰空」）。馬在奔跑過程中，當然不會花上1/4的時間懸在半空中，但這些極短暫的片刻對畫家來說卻格外重要。以完整的腳部動作循環來說，最能表現速度感的是「完全騰空」的那幾秒。若要描繪單一動物高速奔跑的模樣，大多數畫家會利用騰空時的某幾個階段來表現。事實上速度最快的是馬用第二隻前腳向前猛衝的瞬間（圖1），但在繪畫中的視覺效果還是不夠強烈——雖然看起來已經比其他（一或兩隻腳觸及地面的）姿勢快多了，因為貫穿馬頭到蹄（圖1）的對角線是一條向前衝的直線。而其他階段的跑姿（從圖4到圖8，包括中間未顯示出來的階段）都有一條拉伸的腿：一隻腳向前伸是很自然的動作，動物以此避免臉部朝前摔倒的危險，但帶有一種肢體僵硬、不流暢的感覺；又或是如右頁圖8一上一下的直立姿態，也無法傳遞往前奔跑的速度感。

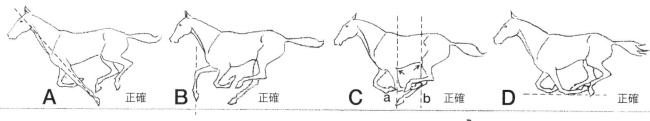

A　正確　B　正確　C　a　b　正確　D　正確

圖A是緊接在最上方圖1之後的一瞬間。馬的前蹄才剛離開地面，四條腿「正往內收攏」，準備再次觸及地面。圖B和圖3的姿勢幾乎同時出現，但因為前腿垂直，看起來速度就慢了。圖C顯示出馬在奔跑時，後蹄絕不會超過虛線a（以箭頭所指的肘關節為基準），前蹄也不會越過虛線b（以箭頭所指的後膝關節或膝蓋為基準）。馬的脊椎不像格雷伊獵犬或獵豹那樣具有彈性，後兩者在完全騰空時，腳會超過上述兩條虛線。圖D顯示腿的最底部和腳多少能夠（沿著虛線）一字排開。圖E中，馬腿快速擺動的優美姿態差不多能在一個圓圈的範圍內完成。圖A到E畫的都是馬兒四肢離地的騰空狀態。圖E中的馬頭抬得高高的；如果低一點會看起來更快。千萬不要把頸部線條畫得與地面平行，或鼻子像火箭般直指前方。

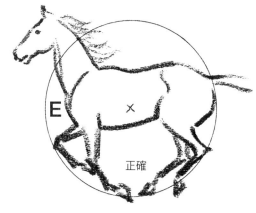

E　正確

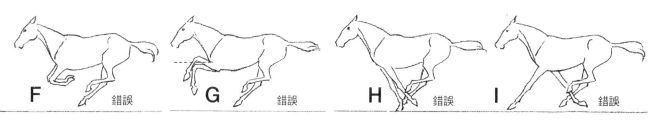

F　錯誤　G　錯誤　H　錯誤　I　錯誤

圖F到圖I是錯誤的姿勢，在快跑時不可能出現。無論前腿或後腿，都絕不會像圖F的前腿那樣並排（任何步態都不可能出現這種排列方式）。如圖F，如果後腿正準備踏到地面上，那前腳會在哪裡呢？前腿會像輪胎的輪輻般快速地來回移動（如上圖3）；一隻前腳才完全收攏，另一隻前腳就準備要邁出去。圖G，前腿膝蓋的高度絕不會超過虛線。圖H的兩條前腿也不可能同時斜斜地往內收攏而不彎曲。兩條前腿像圖I那樣岔開到極致時，不可能離地，而且後腿會落在更後面的位置。

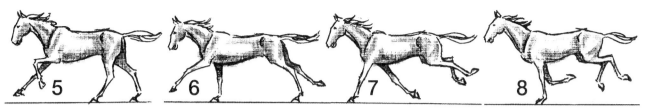

如果描繪對象是兩匹並肩或一前一後奔跑的馬，建議選擇有一或兩隻腳著地的姿勢來畫，因為這樣會有比較豐富的姿態變化，另外則是因為兩匹馬並肩行動時，牠們的動作不太可能完全一致。

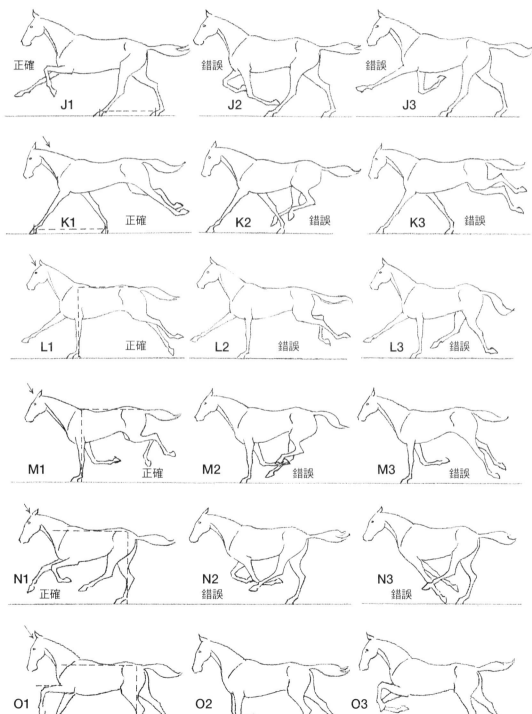

注意跑步時兩隻著地的後腳（J1）不可能會像兩隻著地的前腳（K1）那樣展開。J2和J3中，當後腿排列成一直線，前腿的姿勢顯然完全亂掉了。

當兩隻前腳著地並且分開（K1），兩條後腿會自然而然往外拉伸，且其中一條腿會完全伸展開來。以前腳這樣的排列方式，K2和K3的姿勢並不合理。

假如靠近我們這一側的前腿和地面垂直且支撐著身體（L1），其他三條腿都應該呈現伸展開來的狀態。L2的後腿太早彎曲了，L3的後腿姿勢以這個階段來說並不協調。

假如最前方的前腿和地面垂直且支撐著身體（M1），其他三條腿會如圖示一樣的局部彎曲。後腿絕不會像M2那樣往內收攏，也不會像M3那樣朝外拉伸。

當最後面的後腿垂直在臀部下方且支撐著身體（N1），另一條後腿和其中一條前腿會往前拉伸並離地。另一條前腿則會彎曲，腳底朝內翻。

當前面的後腿垂直在臀部下方且支撐著身體（O1），另一條後腿和其中一條前腿會自然地往外伸展，並且靠近或觸及地面。另一條前腿則會彎曲，膝蓋抬到最高點。

馬的奔跑要點

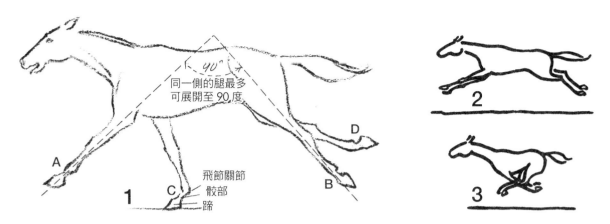

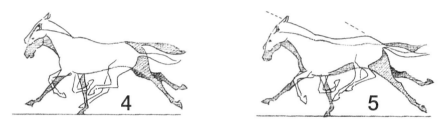

同一側的腿最多可展開至 90 度

飛節關節
骹部
蹄

1

2

3

馬即使在疾速奔馳時，同一側的腿也不會展開超過90度（如上圖）。當腿部完全拉伸，其中一條前腿會觸及地面，而支撐腿的骹部在飛節關節處會彎曲得很厲害，幾乎碰到地面。腿絕對不會像我們在一些早期繪畫如圖2看到的那樣無限制地向外拉伸，也絕不會像圖3那樣同時平行和交叉（詳見第19頁）。

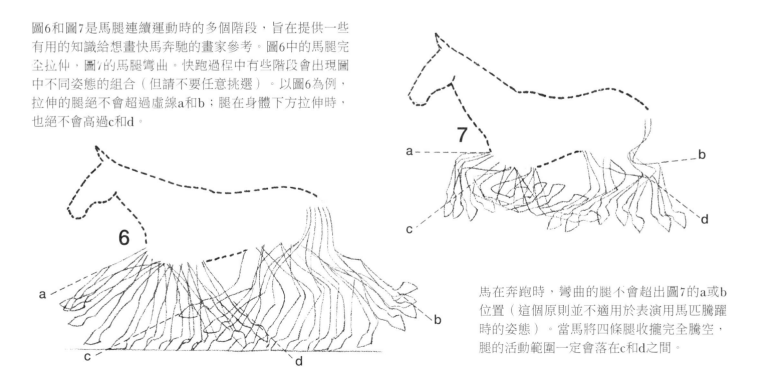

4

5

當馬把四條腿收攏起來（圖4白色部分），身體看起來當然不會像把腿展開時（圖4陰影部分）那樣長，但其實這兩種輪廓線描繪的是同一匹馬。觀察不同姿勢造成的體長差異。事實上，當馬腿收攏，整個身體會比腿觸及地面時高（圖5），頸部會稍微傾斜、頭抬得較高，髖關節在臀部位置較為彎折（見虛線）。圖5的白色和陰影部分跟圖4一樣是同一匹馬，但圖5的白色輪廓線比較集中（圖4的兩種輪廓線在肩關節點重合，以便顯示後半部的長度差異，此外，白色的背部輪廓線也重疊在陰影的背部輪廓線上。如果馬腿往內收攏，背部輪廓線應該會落在圖5所顯示的位置。注意圖5尾巴根部和臀部的關係。

圖6和圖7是馬腿連續運動時的多個階段，旨在提供一些有用的知識給想畫快馬奔馳的畫家參考。圖6中的馬腿完全拉伸，圖7的馬腿彎曲。快跑過程中有些階段會出現圖中不同姿態的組合（但請不要任意挑選）。以圖6為例，拉伸的腿絕不會超過虛線a和b；腿在身體下方拉伸時，也絕不會高過c和d。

7

a

b

c

d

6

a

b

c

d

馬在奔跑時，彎曲的腿不會超出圖7的a或b位置（這個原則並不適用於表演用馬匹騰躍時的姿態）。當馬將四條腿收攏完全騰空，腿的活動範圍一定會落在c和d之間。

跳躍中的馬

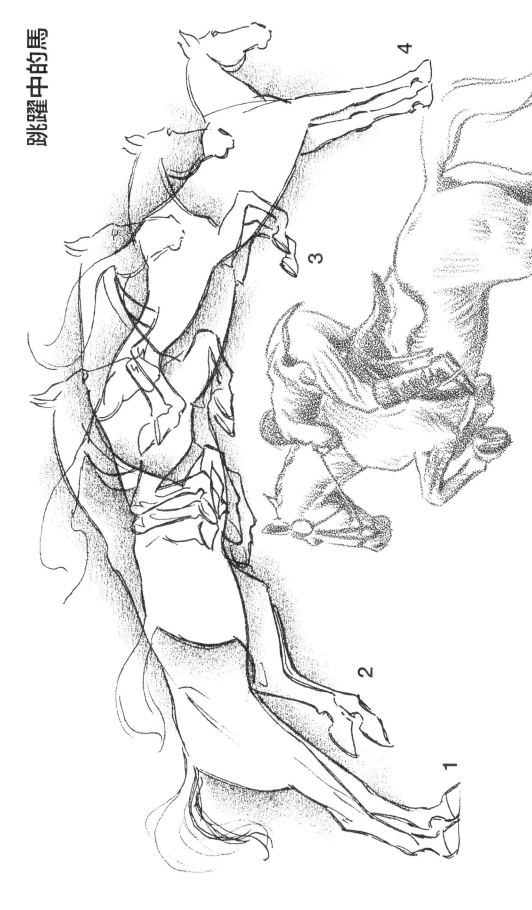

上圖是馬跳躍時的四個階段。如果能描繪出個別姿勢的輪廓，每個階段就能憑藉想像獨立出
來。當馬跳躍起來，前後腿會各自平行或近乎平行排列，比其他動作的方向並且彎曲，不過
其中一隻腳可能做不同的方式引導前進的方向並且彎曲。跳躍柵欄或障礙物正上方時，
馬會像圖3一樣，身體和地面平行，兩雙腿會在上縮。接著當牠準備著地時，兩隻前腿會往前
伸。通常馬會以其中一隻前腳先著地，吸收大部分的衝擊力之後，另一隻腳才會因動量而
著地。當馬跳過柵欄面朝前方準備落地時，牠的後腿可能還處於一種緊繃、彎曲的狀態，如
圖3。如果馬要長距離跳躍以越過溝渠或深坑，才能收攏起的馬兒正好跳起的姿態，後腿的柵欄而緊縮
著，但牠的腳多少還是會得彎曲，後腿就不需要為了避免踢到身體的柵欄而緊縮，
圖5描繪的是一名騎士和他的馬正好跳起的姿態。在這個特定的時刻，馬頭和身體的連
線會比落地時還要直（對照圖4中的馬頸）。

69

馬的背部畫法

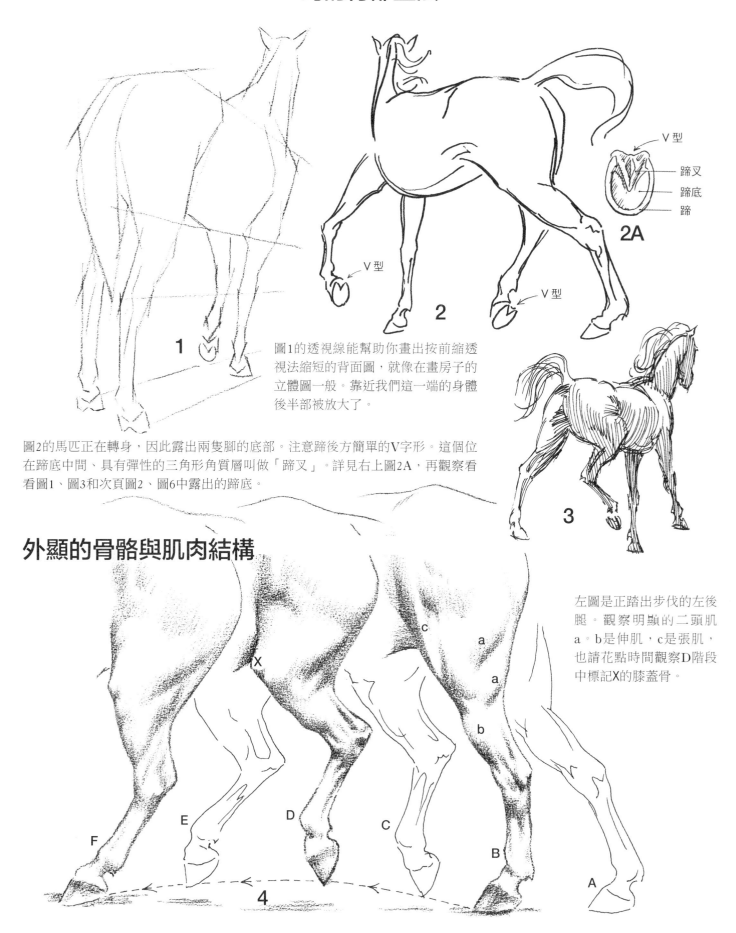

V型
蹄叉
蹄底
蹄

2A

V型

2

圖1的透視線能幫助你畫出按前縮透視法縮短的背面圖,就像在畫房子的立體圖一般。靠近我們這一端的身體後半部被放大了。

1

圖2的馬匹正在轉身,因此露出兩隻腳的底部。注意蹄後方簡單的V字形。這個位在蹄底中間、具有彈性的三角形角質層叫做「蹄叉」。詳見右上圖2A,再觀察看看圖1、圖3和次頁圖2、圖6中露出的蹄底。

3

外顯的骨骼與肌肉結構

左圖是正踏出步伐的左後腿。觀察明顯的二頭肌a。b是伸肌,c是張肌,也請花點時間觀察D階段中標記X的膝蓋骨。

c
a
a
X
b
F
E
D
C
B
A
4

獨特的馬匹姿勢

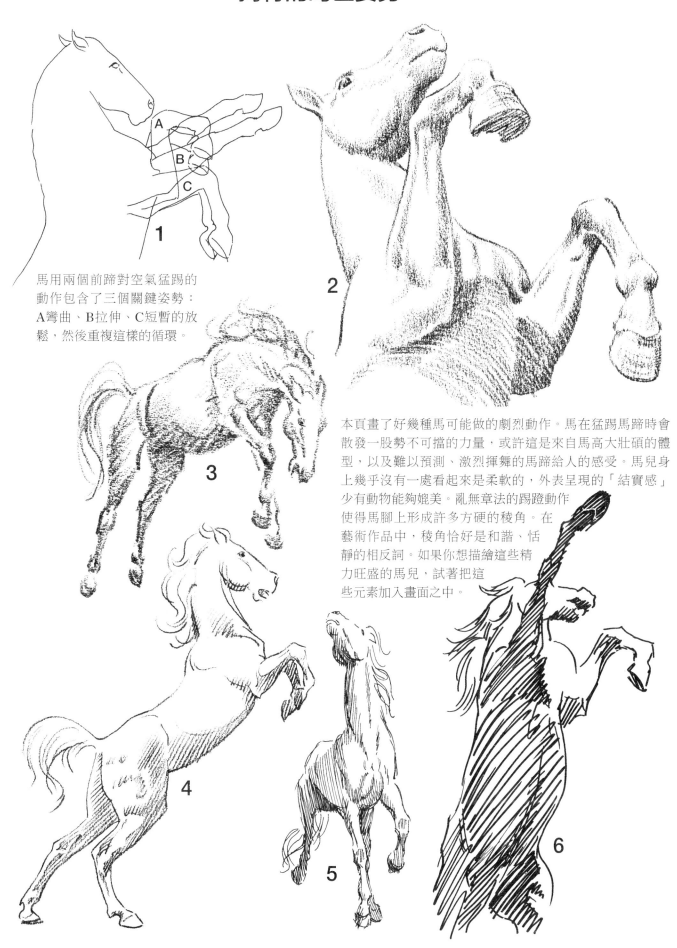

馬用兩個前蹄對空氣猛踢的動作包含了三個關鍵姿勢：A彎曲、B拉伸、C短暫的放鬆，然後重複這樣的循環。

本頁畫了好幾種馬可能做的劇烈動作。馬在猛踢馬蹄時會散發一股勢不可擋的力量，或許這是來自馬高大壯碩的體型，以及難以預測、激烈揮舞的馬蹄給人的感受。馬兒身上幾乎沒有一處看起來是柔軟的，外表呈現的「結實感」少有動物能夠媲美。亂無章法的踢蹬動作使得馬腳上形成許多方硬的稜角。在藝術作品中，稜角恰好是和諧、恬靜的相反詞。如果你想描繪這些精力旺盛的馬兒，試著把這些元素加入畫面之中。

牛的簡單畫法

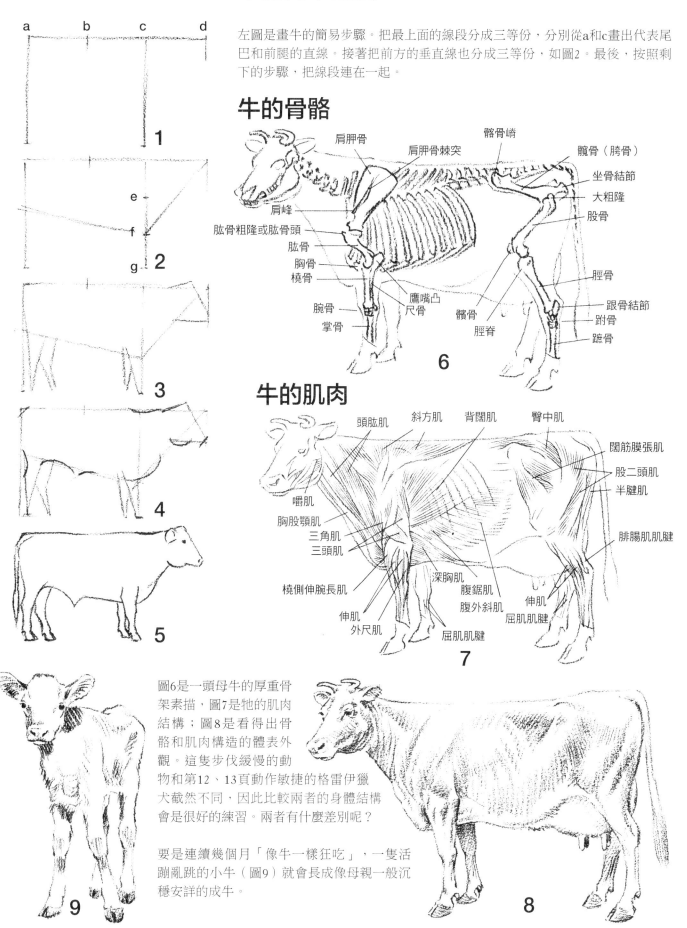

左圖是畫牛的簡易步驟。把最上面的線段分成三等份，分別從a和c畫出代表尾巴和前腿的直線。接著把前方的垂直線也分成三等份，如圖2。最後，按照剩下的步驟，把線段連在一起。

牛的骨骼

肩胛骨　肩胛骨棘突　髂骨嵴　髖骨（胯骨）　坐骨結節　大粗隆　股骨　肩峰　肱骨粗隆或肱骨頭　肱骨　胸骨　橈骨　脛骨　腕骨　鷹嘴凸　尺骨　髕骨　脛脊　跟骨結節　掌骨　跗骨　蹄骨

6

牛的肌肉

頭肱肌　斜方肌　背闊肌　臀中肌　闊筋膜張肌　嚼肌　胸股頸肌　三角肌　三頭肌　橈側伸腕長肌　深胸肌　腹鋸肌　腹外斜肌　伸肌　外尺肌　屈肌肌腱　股二頭肌　半腱肌　腓腸肌肌腱　伸肌　屈肌肌腱

7

圖6是一頭母牛的厚重骨架素描，圖7是牠的肌肉結構；圖8是看得出骨骼和肌肉構造的體表外觀。這隻步伐緩慢的動物和第12、13頁動作敏捷的格雷伊獵犬截然不同，因此比較兩者的身體結構會是很好的練習。兩者有什麼差別呢？

要是連續幾個月「像牛一樣狂吃」，一隻活蹦亂跳的小牛（圖9）就會長成像母親一般沉穩安詳的成牛。

9

8

其他分趾動物

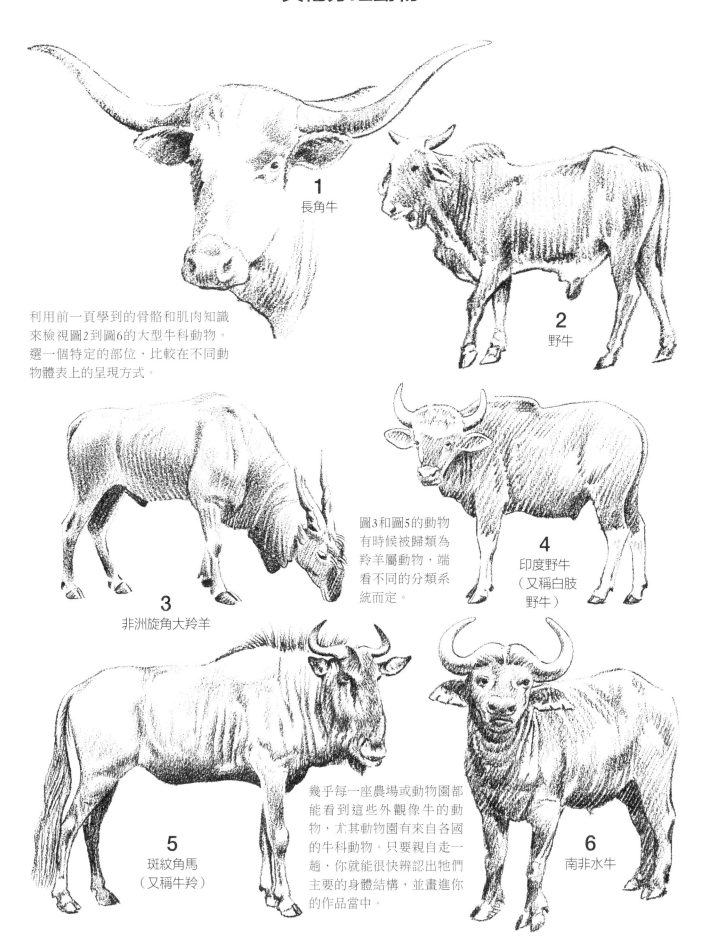

1 長角牛

2 野牛

利用前一頁學到的骨骼和肌肉知識來檢視圖2到圖6的大型牛科動物。選一個特定的部位，比較在不同動物體表上的呈現方式。

3 非洲旋角大羚羊

圖3和圖5的動物有時候被歸類為羚羊屬動物，端看不同的分類系統而定。

4 印度野牛（又稱白肢野牛）

5 斑紋角馬（又稱牛羚）

幾乎每一座農場或動物園都能看到這些外觀像牛的動物，尤其動物園有來自各國的牛科動物。只要親自走一趟，你就能很快辨認出牠們主要的身體結構，並畫進你的作品當中。

6 南非水牛

豬的簡單畫法

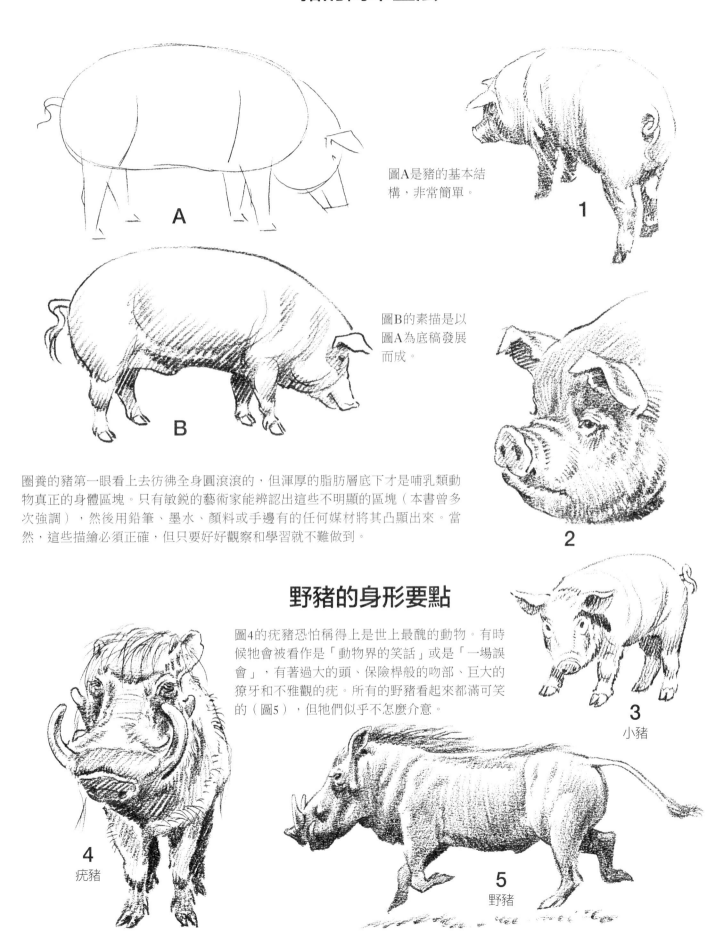

圖A是豬的基本結構,非常簡單。

圖B的素描是以圖A為底稿發展而成。

圈養的豬第一眼看上去彷彿全身圓滾滾的,但渾厚的脂肪層底下才是哺乳類動物真正的身體區塊。只有敏銳的藝術家能辨認出這些不明顯的區塊(本書曾多次強調),然後用鉛筆、墨水、顏料或手邊有的任何媒材將其凸顯出來。當然,這些描繪必須正確,但只要好好觀察和學習就不難做到。

野豬的身形要點

圖4的疣豬恐怕稱得上是世上最醜的動物。有時候牠會被看作是「動物界的笑話」或是「一場誤會」,有著過大的頭、保險桿般的吻部、巨大的獠牙和不雅觀的疣。所有的野豬看起來都滿可笑的(圖5),但牠們似乎不怎麼介意。

A

B

1

2

3
小豬

4
疣豬

5
野豬

猴子的身體結構

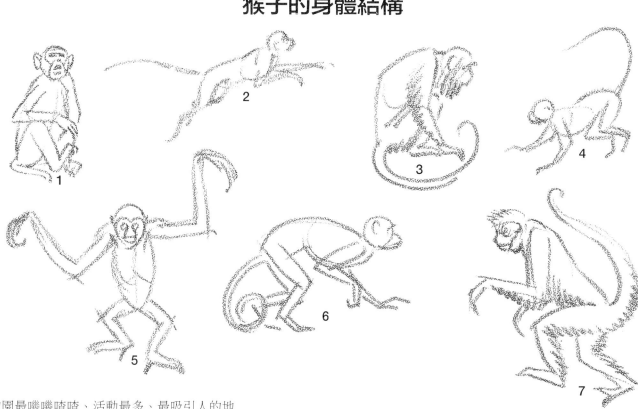

動物園最嘰嘰喳喳、活動最多、最吸引人的地方莫過於猴子展區了。猴子很樂意當模特兒，而且牠們對你的興趣很可能不亞於你對牠們的興趣。如果想用鉛筆畫下這些活潑的動物，最好能先觀察牠們蹦蹦跳跳一陣子。所有動物中，可能沒有比猴子這種靈長類動物還要手腳靈活的。舉例來說，右邊這隻恆河猴可能會覺得不太公平，因為你可以畫牠，牠卻沒有紙筆可以畫你。

圖1：建議先大致畫出頭（和口鼻部）、胸部和下半身的位置。打底稿階段要注意猴子的頭通常比肩線低一點，不像人類抬得高高的。

圖2，接著粗略地加上四肢，勾勒出臉部五官、手和腳，但先不要處理細節。在之前的底稿上怎樣重複畫都無所謂，只要筆觸夠輕，方便修改即可。

圖3：現在該來畫頭部和手腳的細節了。很快你會發現猴子的腳掌跟手掌其實非常相似。

圖4：用鉛筆表現明暗度時，不要忙著勾勒毛髮的細節，可留待之後再來展現毛皮光澤的差異。大致區分出臉上和頭上有長毛和沒有長毛的區域。讓近處的身體部位明亮一點，遠處的部位稍暗一點。

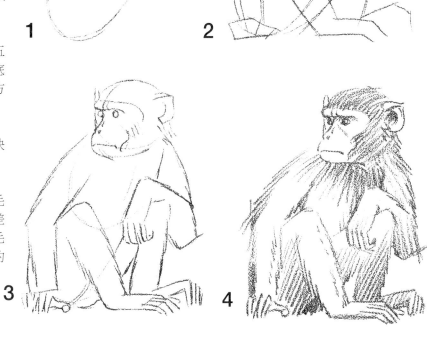

靈長類動物的頭部畫法

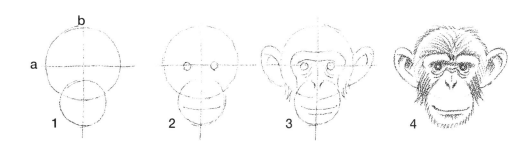

A

黑猩猩：幾乎所有猿猴的頭都是由圓圓的腦殼、極扁平的臉和一個球狀的口鼻部所組成。之後我們會談到更多關於黑猩猩的細節，目前先來比較以下A、B、C、D四種靈長類動物臉部的簡單畫法。如圖1，把主要的圓圈分成四等分，然後加上代表口鼻部的圓形。圖2，眼睛落在大圓的橫向分隔線a上。黑猩猩的額頭往後傾斜、眉骨粗大，深陷的眼睛下方有許多皺紋；鼻子扁平、鼻孔兩側缺乏多肉的鼻翼，鼻中膈很薄；上唇長、嘴巴很寬、下巴小；額頭到臉頰再到下巴有一圈毛髮，耳朵大而鬆軟。

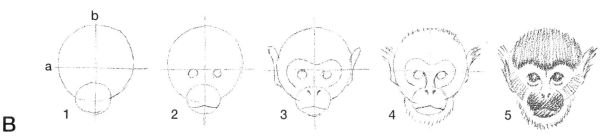

B

松鼠猴：首先注意松鼠猴的口鼻部和黑猩猩（圖A1）不同。事實上松鼠猴的整顆頭比黑猩猩小很多。牠的頭非常圓，後腦勺也像小圓麵包般圓滾滾的。在牠的短臉上，眼睛落在橫向分隔線a的下方。注意在A、B、C、D四種猴子各自的第三步驟中，比較牠們眼睛周圍輪廓的差異。松鼠猴臉上的毛色對比鮮明，還有一對長著簇毛的大耳朵。

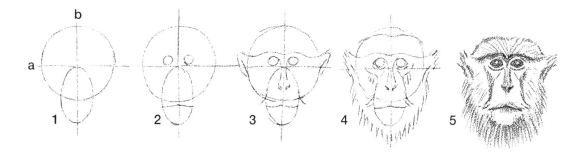

C

赤猴：比起圖A1、B1，赤猴的口鼻部比較長。鼻子絕大部分落在口鼻部的圓圈範圍內，眼睛在分隔線a上方，頭頂扁平（圖4和圖5中大圓的頂部被去掉了）。赤猴是體型很大的猴子，臉上的絡腮鬍和下巴的鬍子顯得很有威嚴。

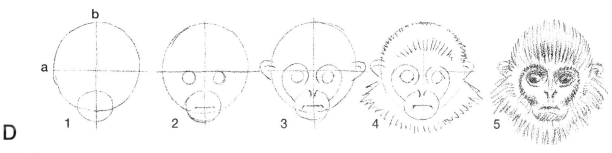

D

戴帽葉猴：和圖1的大圓相比，戴帽葉猴的口鼻部占比很小。注意嘴巴要畫在大圓裡，大大的眼睛在分隔線a的下方。這隻身材瘦長的猴子臉上幾乎沒有頰囊。牠的下巴和臉頰長著滑稽的環狀毛，眼睛上方是一大束豎立的粗硬毛髮，彷彿怒髮衝冠，因此被稱為「戴帽」葉猴。

猴子的頭部側面畫法

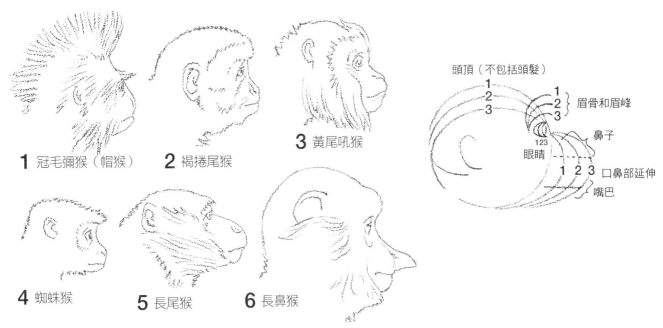

1 冠毛獼猴（帽猴） **2** 褐捲尾猴 **3** 黃尾吼猴

4 蜘蛛猴 **5** 長尾猴 **6** 長鼻猴

頭頂（不包括頭髮）
1 2 3
眉骨和眉峰
鼻子
眼睛 123
口鼻部延伸
嘴巴

畫猴子的側面圖時該注意哪些事呢？上面的圖例提供了幾點意見。不同猴子的輪廓或臉部的邊界不一定會止於1、2、3號線條的位置，但會接近這樣的範圍。不同種類的猴子外觀差異很大，這一點和狗一樣。總之，左上方是六張猴子的側面圖，分別呈現不同種猴子的樣貌。 同樣地，先大略畫出一個圓圈，若有需要，可以修改圓圈大小，然後再加上尺寸合宜的口鼻部。在側面圖中，猴子眼睛的位置通常比預想的還要往前，下巴也很可能比較小。大多數猴子的鼻子幾乎和口鼻部齊平，但圖6的長鼻猴就是個明顯的例外。

人猿的頭部側面畫法

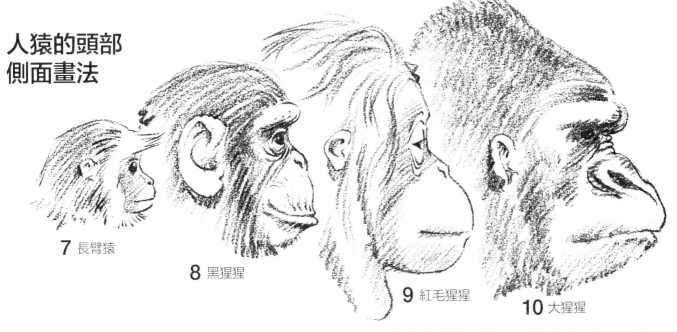

7 長臂猿

8 黑猩猩

9 紅毛猩猩

10 大猩猩

以上是被稱為<u>人猿</u>的靈長類動物。長臂猿和牠體型較大的近親合趾猿有時被稱為<u>小型猿</u>，而黑猩猩、紅毛猩猩和大猩猩則被稱為<u>大型猿</u>。當我們討論這些動物的側面時，也請同時對照次頁的正面圖。長臂猿看起來像是一個從白毛風帽底下探出頭來的愛斯基摩人。牠很擅長直立行走；在上面三種大猿都恢復四腳走路時牠還能繼續用兩隻腳走上好一陣子。比較這幾張圖，可以立刻發現黑猩猩的耳朵最大，只要有這個特徵就絕不會錯。有時候大猩猩的耳朵看上去有點像頭上的一個節瘤。以耳朵和頭的比例來看，紅毛猩猩的耳朵最小。另一個發現則是，大猩猩擁有所有靈長類動物中最大的鼻子；牠的鼻子很寬、鼻孔張得很開——但整個鼻子看起來像被磚頭砸扁了似的。紅毛猩猩的鼻子是這三種大猿中最小巧也最塌的；牠的額頭最高，且幾乎沒有眉骨。黑猩猩和大猩猩的眉骨很巨大。大猩猩的眼窩深陷；紅毛猩猩的眼睛則較為凸出、與臉的上半部齊平。紅毛猩猩的眼睛是其與眾不同的特徵之一，外圈通常圍繞著一圈淺色的皮膚。

不同種類的黑猩猩

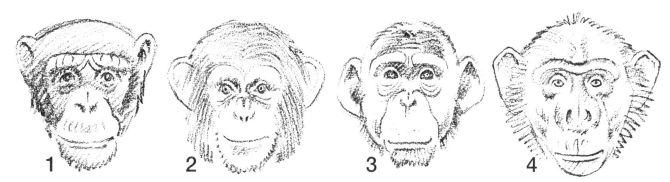

1　　**2**　　**3**　　**4**

上面四張圖描繪的是不同種類的黑猩猩。就像人類，黑猩猩也不會每隻都長得一模一樣，但牠們確實是不折不扣的黑猩猩。每一隻都有大大的耳朵、凸出的眉骨，以及本節提到的其他個別特徵。

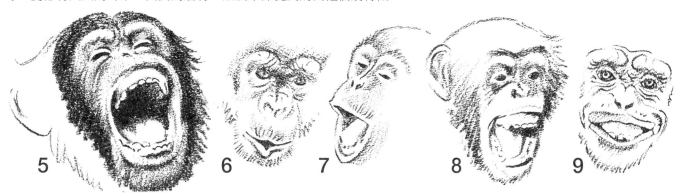

5　　**6**　　**7**　　**8**　　**9**

圖5到圖9描繪了許多黑猩猩可能有的表情，但這只不過是冰山一角而已。黑猩猩能做出所有你能想像到最瘋狂、最搞笑，最古靈精怪的表情。圖10到圖13是幾種人猿的正面圖。

人猿的正面圖

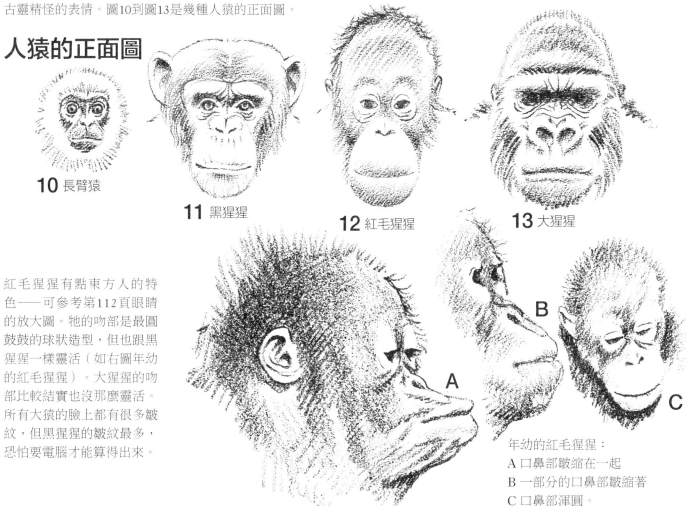

10 長臂猿

11 黑猩猩

12 紅毛猩猩

13 大猩猩

紅毛猩猩有點東方人的特色——可參考第112頁眼睛的放大圖。牠的吻部是最圓鼓鼓的球狀造型，但也跟黑猩猩一樣靈活（如右圖年幼的紅毛猩猩）。大猩猩的吻部比較結實也沒那麼靈活。所有大猿的臉上都有很多皺紋，但黑猩猩的皺紋最多，恐怕要電腦才能算得出來。

年幼的紅毛猩猩：
A 口鼻部皺縮在一起
B 一部分的口鼻部皺縮著
C 口鼻部渾圓。

猴子素描

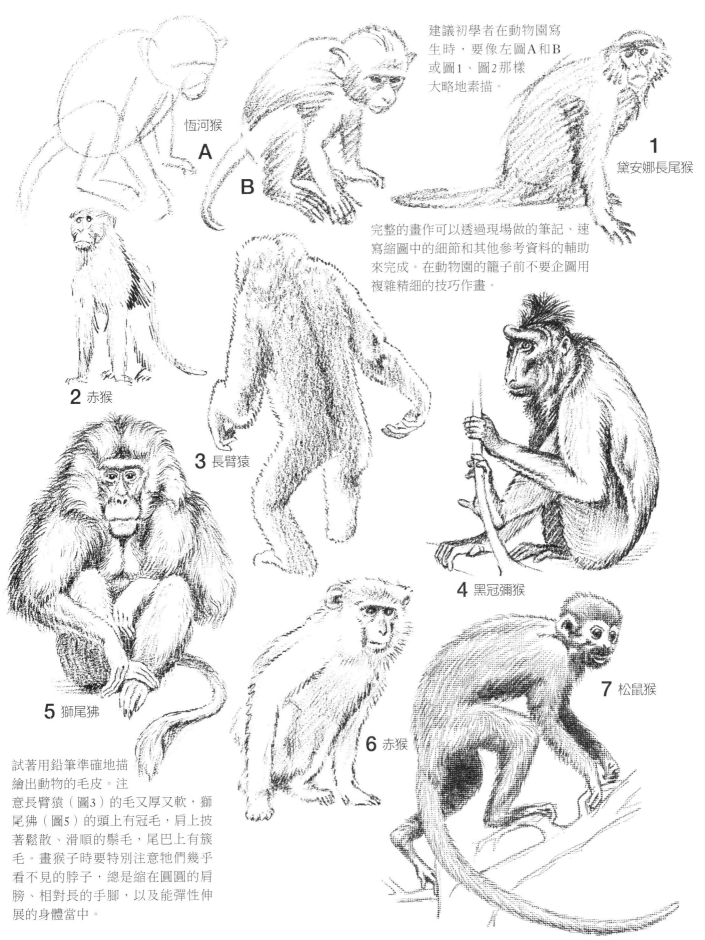

建議初學者在動物園寫生時，要像左圖A和B或圖1、圖2那樣大略地素描。

恆河猴
A
B
1 黛安娜長尾猴

完整的畫作可以透過現場做的筆記、速寫縮圖中的細節和其他參考資料的輔助來完成。在動物園的籠子前不要企圖用複雜精細的技巧作畫。

2 赤猴

3 長臂猿

4 黑冠彌猴

5 獅尾狒

6 赤猴

7 松鼠猴

試著用鉛筆準確地描繪出動物的毛皮。注意長臂猿（圖3）的毛又厚又軟，獅尾狒（圖5）的頭上有冠毛，肩上披著鬆散、滑順的鬃毛，尾巴上有簇毛。畫猴子時要特別注意牠們幾乎看不見的脖子，總是縮在圓圓的肩膀、相對長的手腳，以及能彈性伸展的身體當中。

猴子走路的側面步態

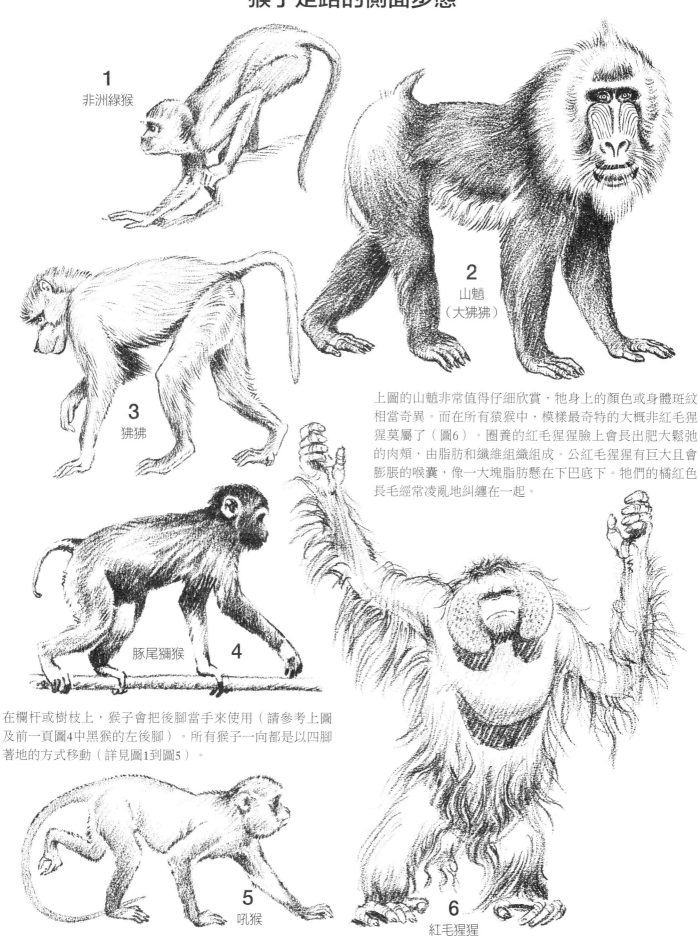

1
非洲綠猴

2
山魈
（大狒狒）

3
狒狒

上圖的山魈非常值得仔細欣賞，牠身上的顏色或身體斑紋相當奇異。而在所有猿猴中，模樣最奇特的大概非紅毛猩猩莫屬了（圖6）。圈養的紅毛猩猩臉上會長出肥大鬆弛的肉頰，由脂肪和纖維組織組成。公紅毛猩猩有巨大且會膨脹的喉囊，像一大塊脂肪懸在下巴底下。牠們的橘紅色長毛經常凌亂地糾纏在一起。

豚尾獼猴
4

在欄杆或樹枝上，猴子會把後腳當手來使用（請參考上圖及前一頁圖4中黑猴的左後腳）。所有猴子一向都是以四腳著地的方式移動（詳見圖1到圖5）。

5
吼猴

6
紅毛猩猩

人猿的眼睛

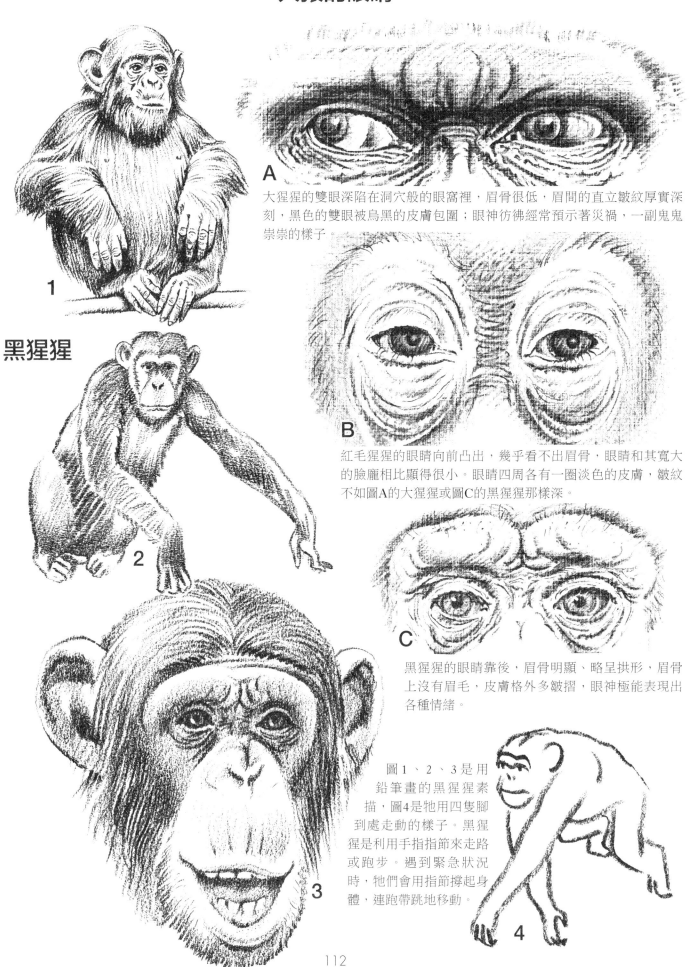

A

大猩猩的雙眼深陷在洞穴般的眼窩裡，眉骨很低，眉間的直立皺紋厚實深刻，黑色的雙眼被烏黑的皮膚包圍；眼神彷彿經常預示著災禍，一副鬼鬼祟祟的樣子。

B

紅毛猩猩的眼睛向前凸出，幾乎看不出眉骨，眼睛和其寬大的臉龐相比顯得很小。眼睛四周各有一圈淡色的皮膚，皺紋不如圖A的大猩猩或圖C的黑猩猩那樣深。

黑猩猩

C

黑猩猩的眼睛靠後，眉骨明顯、略呈拱形，眉骨上沒有眉毛，皮膚格外多皺摺，眼神極能表現出各種情緒。

圖1、2、3是用鉛筆畫的黑猩猩素描，圖4是牠用四隻腳到處走動的樣子。黑猩猩是利用手指指節來走路或跑步。遇到緊急狀況時，牠們會用指節撐起身體，連跑帶跳地移動。

1

2

3

4

112

大猩猩的畫法要點

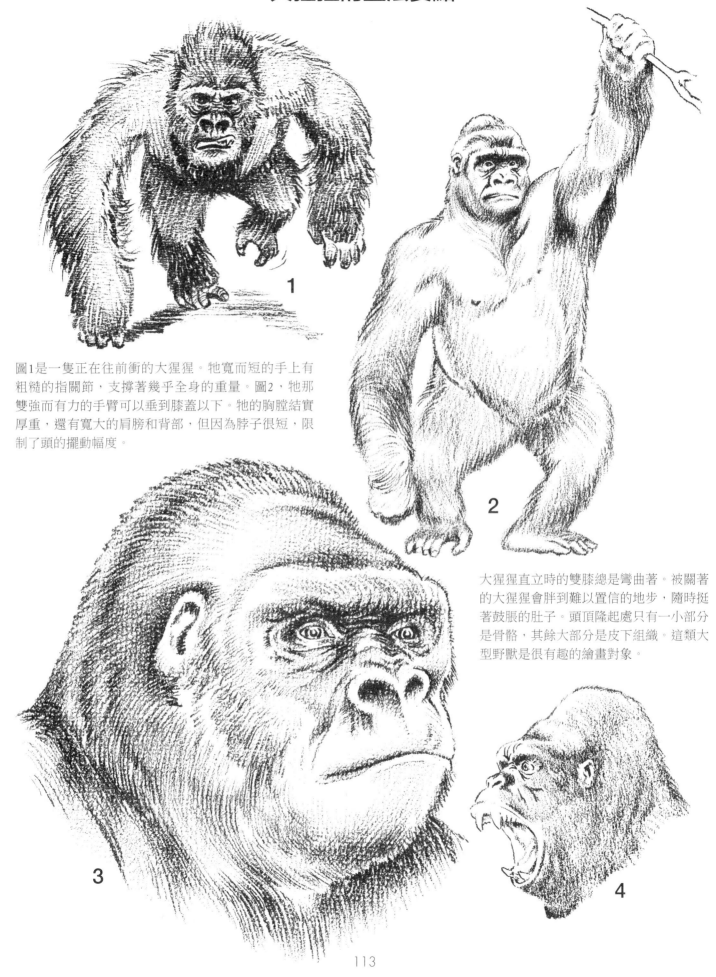

圖1是一隻正在往前衝的大猩猩。牠寬而短的手上有粗糙的指關節，支撐著幾乎全身的重量。圖2，牠那雙強而有力的手臂可以垂到膝蓋以下。牠的胸腔結實厚重，還有寬大的肩膀和背部，但因為脖子很短，限制了頭的擺動幅度。

大猩猩直立時的雙膝總是彎曲著。被關著的大猩猩會胖到難以置信的地步，隨時挺著鼓脹的肚子。頭頂隆起處只有一小部分是骨骼，其餘大部分是皮下組織。這類大型野獸是很有趣的繪畫對象。

袋鼠的畫法

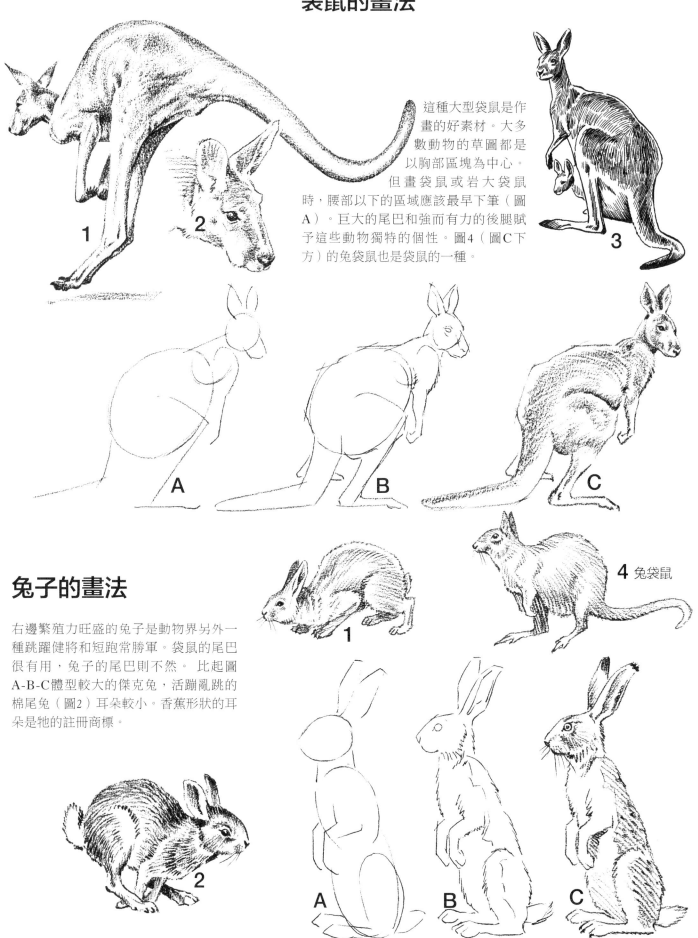

這種大型袋鼠是作畫的好素材。大多數動物的草圖都是以胸部區塊為中心。

但畫袋鼠或岩大袋鼠時，腰部以下的區域應該最早下筆（圖A）。巨大的尾巴和強而有力的後腿賦予這些動物獨特的個性。圖4（圖C下方）的兔袋鼠也是袋鼠的一種。

4 兔袋鼠

兔子的畫法

右邊繁殖力旺盛的兔子是動物界另外一種跳躍健將和短跑常勝軍。袋鼠的尾巴很有用，兔子的尾巴則不然。 比起圖A-B-C體型較大的傑克兔，活蹦亂跳的棉尾兔（圖2）耳朵較小。香蕉形狀的耳朵是牠的註冊商標。

奇特罕見的動物

動物世界總能為畫家帶來各種充滿刺激的挑戰。牠們身形各異，毛皮上的斑紋種類繁多，質地也各不相同，永遠讓人感到魅力無窮。

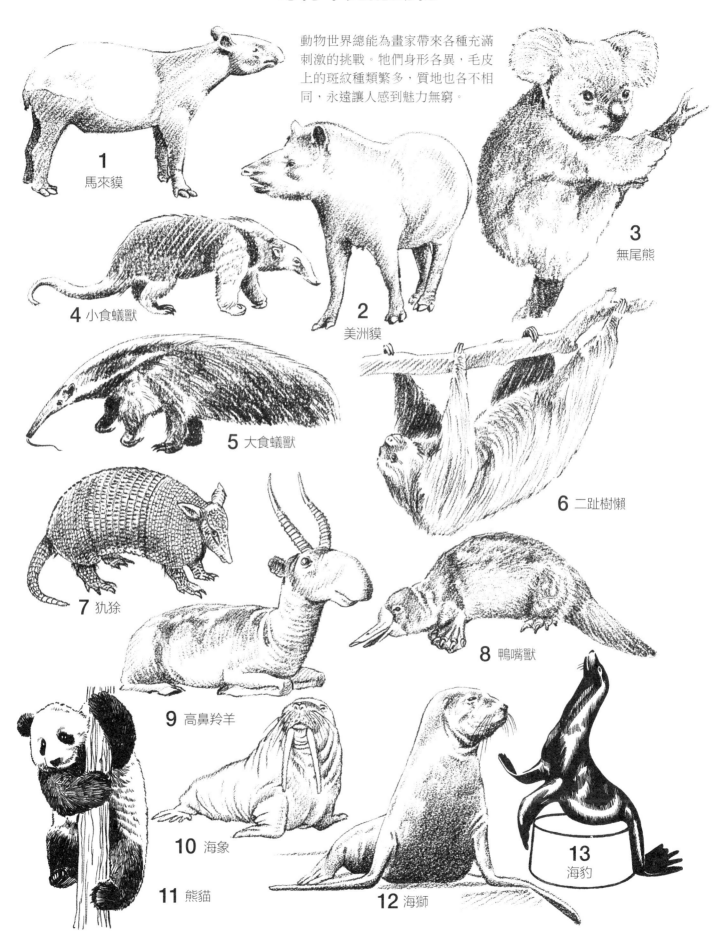

1 馬來貘

2 美洲貘

3 無尾熊

4 小食蟻獸

5 大食蟻獸

6 二趾樹懶

7 犰狳

8 鴨嘴獸

9 高鼻羚羊

10 海象

11 熊貓

12 海獅

13 海豹

各種小型動物

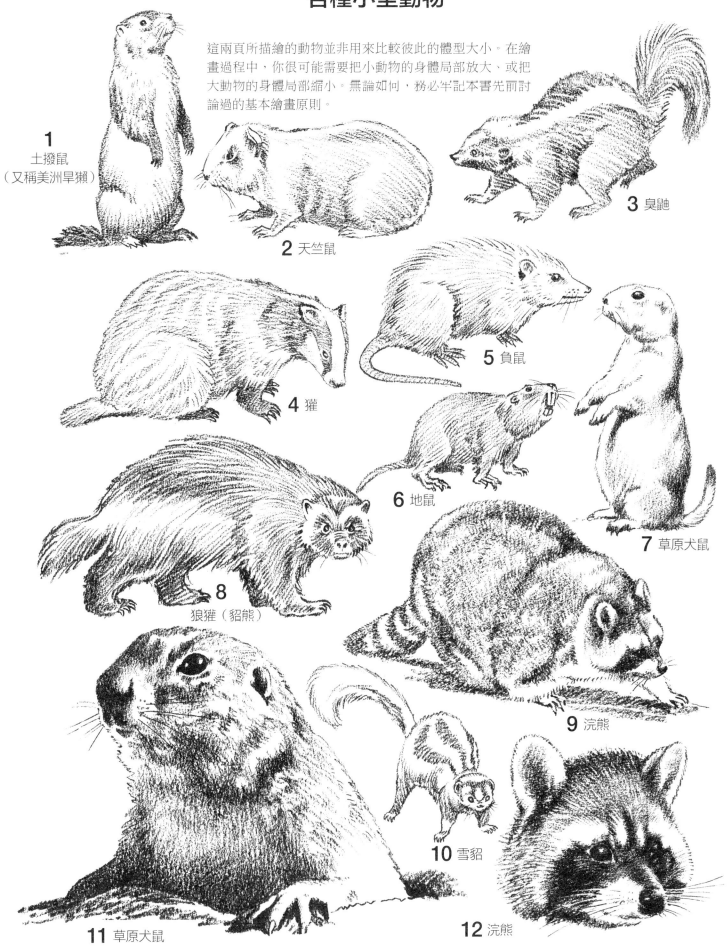

這兩頁所描繪的動物並非用來比較彼此的體型大小。在繪畫過程中，你很可能需要把小動物的身體局部放大、或把大動物的身體局部縮小。無論如何，務必牢記本書先前討論過的基本繪畫原則。

1 土撥鼠
（又稱美洲旱獺）

2 天竺鼠

3 臭鼬

4 獾

5 負鼠

6 地鼠

7 草原犬鼠

8 狼獾（貂熊）

9 浣熊

10 雪貂

11 草原犬鼠

12 浣熊

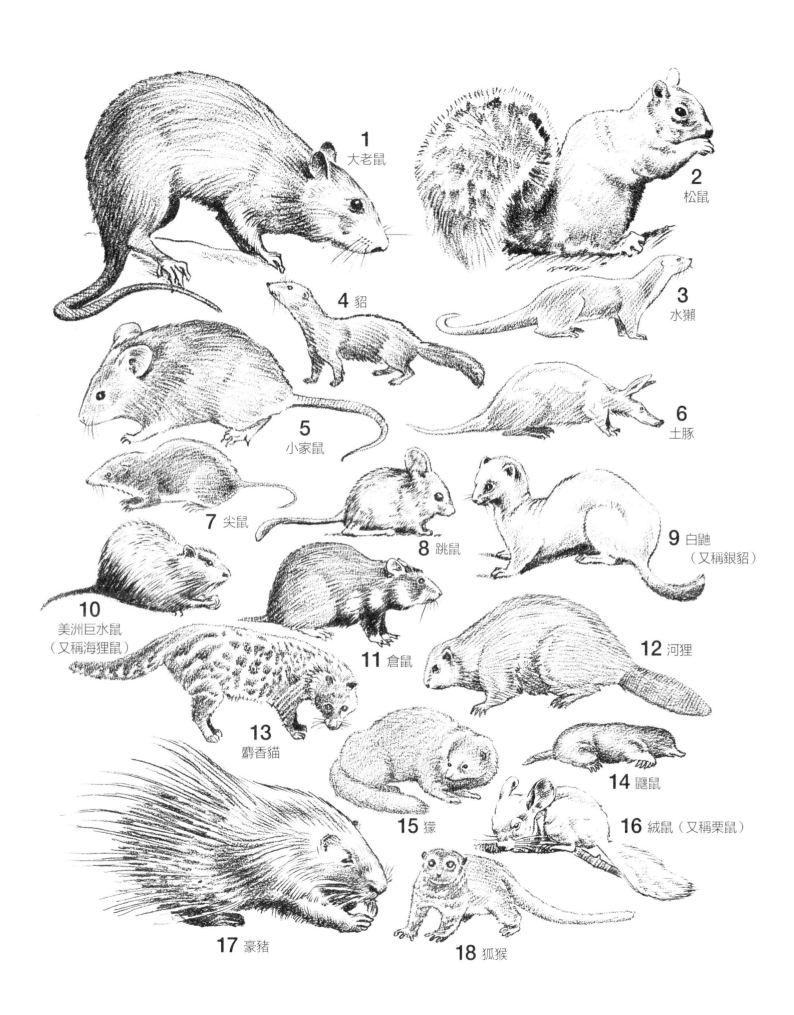

1 大老鼠

2 松鼠

3 水獺

4 貂

5 小家鼠

6 土豚

7 尖鼠

8 跳鼠

9 白鼬（又稱銀貂）

10 美洲巨水鼠（又稱海狸鼠）

11 倉鼠

12 河狸

13 麝香貓

14 鼴鼠

15 獴

16 絨鼠（又稱栗鼠）

17 豪豬

18 狐猴

動物形象的詮釋與抽象化處理

初學者在完全掌握動物素描的基本原則後，可能會想進一步根據這些基礎知識添加自己對動物的想像。畫家想遠離常規多遠，始終取決於自己。只要腦海中儲存著大量關於動物的知識，對牠們的體態瞭若指掌，依個人詮釋創造出來的動物形象會有更多樂趣。動物的重要特徵至少要保留才能讓人認得出來，但在詮釋動物形象時，不一定要採取寫實風格，尤其是抽象化的處理。在此建議各位使用各種質地不同的紙張和媒材來進行實驗。圖3貓頭局部的畫風頗為寫實；圖4的德國狼犬則使用不同的鉛筆在布紋紙上畫成。圖1和圖5的鹿開始偏離寫實的範圍；圖2的重輓馬、圖6的臘腸狗和圖7的大貓也是如此。嘗試創造你獨有的繪畫風格吧！這不僅令人興奮，還會讓你收穫滿滿！

1

2

118

3

4

5

6

7

國家圖書館出版品預行編目資料

動物素描 / 傑克.漢姆（Jack Hamm）著；羅嵐譯. – 修訂一版. – 臺北市：易博士文化, 城邦文化事業股份有限公司出版：英屬蓋曼群島商家庭傳媒股份有限公司城邦分公司發行, 2022.09
面；　公分
譯自：How to draw animals.　ISBN 978-986-480-247-0（平裝）
1.CST: 素描 2.CST: 動物畫 3.CST: 繪畫技法

947.16　　　　　　　　　　　　　　　　　　　　　111014523

Art Base 031

動物素描

原 著 書 名／How to Draw Animals
原 出 版 社／Penguin Group（USA）Inc.
作　　　　者／傑克‧漢姆（Jack Hamm）
譯　　　　者／羅　嵐
選 書 人／邱靖容
編　　　　輯／謝沂宸、邱靖容

業 務 經 理／羅越華
總 編 輯／蕭麗媛
視 覺 總 監／陳栩椿
發 行 人／何飛鵬
出　　　　版／易博士文化
　　　　　　　城邦文化事業股份有限公司
　　　　　　　台北市中山區民生東路二段141號8樓
　　　　　　　電話：(02) 2500-7008　　傳真：(02) 2502-7676
　　　　　　　E-mail：ct_easybooks@hmg.com.tw
發　　　　行／英屬蓋曼群島商家庭傳媒股份有限公司城邦分公司
　　　　　　　台北市中山區民生東路二段141號11樓
　　　　　　　書虫客服服務專線：(02) 2500-7718、2500-7719
　　　　　　　服務時間：週一至週五上午09:30-12:00；下午13:30-17:00
　　　　　　　24小時傳真服務：(02) 2500-1990、2500-1991
　　　　　　　讀者服務信箱：service@readingclub.com.tw
　　　　　　　劃撥帳號：19863813
　　　　　　　戶名：書虫股份有限公司0城邦（香港）出版集團有限公司
香 港 發 行 所／香港灣仔駱克道193號東超商業中心1樓
　　　　　　　電話：(852) 2508-6231　　傳真：(852) 2578-9337
　　　　　　　電子信箱：hkcite@biznetvigator.com
　　　　　　　城邦（馬新）出版集團【Cite (M) Sdn. Bhd.】
馬 新 發 行 所／41, Jalan Radin Anum, Bandar Baru Sri Petaling,
　　　　　　　57000 Kuala Lumpur, Malaysia.
　　　　　　　Tel：(603) 90563833　　Fax：(603) 90576622
　　　　　　　E-mail：services@cite.my

美 術 編 輯／林雯瑛
封 面 構 成／林雯瑛
製 版 印 刷／卡樂彩色製版印刷有限公司

How to Draw Animals
© Jack Hamm 1969
Traditional Chinese translation copyright © 2018 Easybooks Publication, a division of Cité Publishing Ltd.

■2018年07月05日初版1刷　　　　　　　　　　　　Printed in Taiwan
■2022年09月15日修訂1版　　城邦讀書花園　　著作權所有，翻印必究
ISBN　978-986-480-247-0　　www.cite.com.tw　　缺頁或破損請寄回更換

定價700元　HK$233